中国画超有趣

吾心安处

王三悟 著

江苏凤凰文艺出版社

JIANGSU PHOENIX LITERATURE AND
ART PUBLISHING

前 言

　　小到一个人要活明白，大到一个民族要实现复兴，总要先搞清楚自己的来龙去脉。

　　中华儿女思想深处的文化初始意识在哪里呢？中华传统文化共同的精神家园源自何处呢？历史上我们的民族共心是什么呢？

　　为民族寻心立命的历程几乎贯穿了整个中国发展史，在不同的历史时期，总有古圣先贤为之振臂一呼，往来奔走。其中最著名的当算北宋大哲学家张载的"横渠四句"："为天地立心，为生民立命，为往圣继绝学，为万世开太平。"这四句不是并列关系，最根本的，也最为艰难的是第一句"为天地立心"，有了"立心"这一基础，才有可能"立命""继绝学""开太平"。

　　天地本无心，要为天地立心，就要先办好两件大事。

　　一是寻找天道、地道的自然规律，二是要建立天、地、人和谐相处的共存原则和共生机制。

　　古人认为天地也是有"心"的，这里的"心"就是自然规律。《周易·复卦·象传》曰："复，其见天地之心乎。"中国人探索天地之心的历程，亦从此开始。

　　宋代是中国文化集大成的时期。张载继往开来，提出为天地立心。苏轼则从人的角度认为人生一世重在安心，他说："此心安处是吾乡。"这样，天、地、人在"家乡"这个概念上就实现了胜利会师，达成了三才一心。如此看来，家事就是国事，就是天下事，值得深究细察。

　　那么天、地、人三才一心的家园是什么景象呢？唐代高僧贯休其实早早就给出了答案。我们借助他的《春晚书山家屋壁二首》来体会一下：

其一

柴门寂寂黍饭馨，山家烟火春雨晴。

庭花蒙蒙水泠泠，小儿啼索树上莺。

其二

水香塘黑蒲森森，鸳鸯鸂鶒如家禽。

前村后垄桑柘深，东邻西舍无相侵。

蚕娘洗茧前溪渌，牧童吹笛和衣浴。

山翁留我宿又宿，笑指西坡瓜豆熟。

　　春雨及时，农人抢墒春忙，柴门清寂。雨后初晴，山村升起炊烟，一阵阵黄米饭的香味扑鼻而来。庭院中的春花在水雾中朦朦胧胧，山间的溪水声清脆悦耳。一个小孩啼哭着要捕捉树上欢快鸣叫的鸟儿玩耍。

　　池塘水深，茂密的蒲草散发着香气，野生的鸳鸯、鸂鶒在水中嬉戏，好像家禽一般。村前村后、田间地头，桑树、柘木多茂盛，它们可以用来养蚕、入药、染色，还能用来制作农具。东邻西舍地界分明，彼此互不相侵。养蚕女子在前面清澈的溪中洗茧，牧童吹着短笛、穿着衣衫在水中洗浴。山翁好客，热情地挽留我一住再住，笑吟吟地指着西面山坡说：香甜的瓜豆就要成熟了。

　　天降好雨知时节，地出沃土垄桑田，人劳天地豆瓜鲜。诗中描绘了一幅天人合一的理想山村农家生活景象。这样的景象令人心安、身安、道出了三才共处、相互依存的生存哲学。

　　中国古人对和谐家园的辛勤建设也是牢牢地遵循三才共处的基本理

念的，奉行着天人合一的指导思想。

非常庆幸，几千年来古人与天地并立同行，建设家园的努力被留存至今的诸多古代绘画作品记录了下来。这些绘画作品不仅包含着古代天人共处的表征符号和思想理念，还包含着丰富的人文信息与审美价值。如何能够探寻和再现古人为天地立心、为生民立命，凝聚民族共心，建设生存家园的辉煌历史呢？这是顺应时代潮流，利于民族文化发展的益事。

于是，我就想借助古画这种证据化、链条化、形象化、可视化的载体，以古人追寻和构建家园的历史脉络为主线，以小见大地展示中国古代寻心立命、安身建家的伟大奋斗历程。这也算另辟蹊径，为对中华文化追根溯源，弘扬民族精神，尽一份微薄之力。

我从上万幅作品中选出三百余幅，上起伏羲女娲，中续辋川龙眠，下至明清人家，按时间顺序，由古至今比较系统地展示、介绍和分析了中国古代的家园理念和安居工程，以及其中所蕴含的哲学、美学思想和人生感悟。

这些珍贵的历史文化作品值得今人仔细观览品味，思考借鉴。也希望读者朋友们能够以此进入中国古人所构建的无数个美好家园。

杜甫说：黄四娘家花满蹊，千朵万朵压枝低。(《江畔独步寻花·其六》)

王冕说：吾家洗砚池头树，朵朵花开淡墨痕。(《墨梅》)

杜牧说：远上寒山石径斜，白云生处有人家。（《山行》）

刘禹锡说：旧时王谢堂前燕，飞入寻常百姓家。（《乌衣巷》）

王禹偁说：昨日邻家乞新火，晓窗分与读书灯。（《清明》）

陈子良说：我家吴会青山远，他乡关塞白云深。（《于塞北春日思归》）

白居易说：两处春光同日尽，居人思客客思家。（《望驿台》）

家园是中华民族繁衍生息的根基、文化发展的起点，古人对家园寄予了无限情思，时过千年仍能让今人感受到其间的温暖和美好。

中华民族的发展历史，从一开始就与宇宙星河紧密地联系在一起，所以其伟大复兴的志向仍在星辰大海，希望读者能从古人的优秀画作中眼有所观，心有所悟，温故而知新。

本人所学非专又不自量力，志大才疏又有执着倔强，集成此书不免多有纰漏之处，欢迎广大读者朋友批评指正。以此拙著，抛砖引玉，不求功成，但求心安。

王三悟

目 录

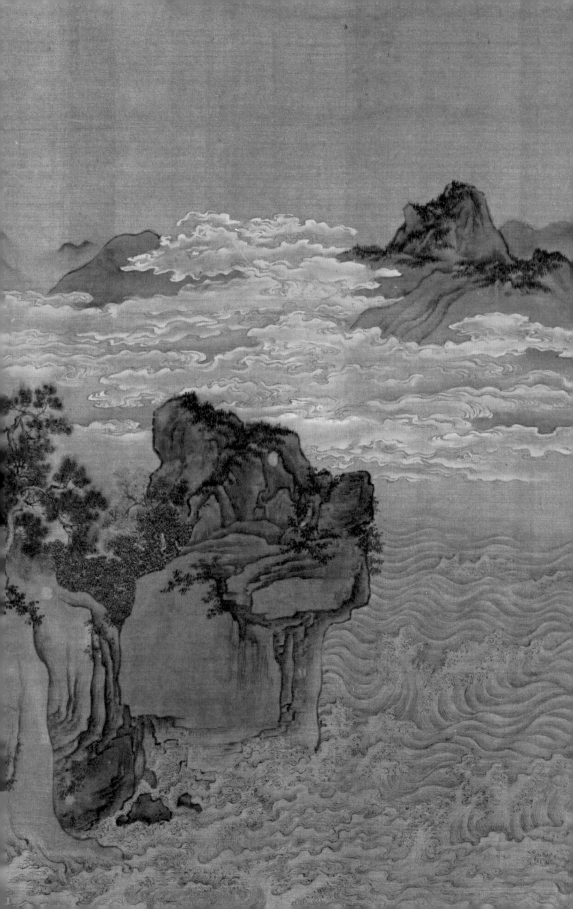

壹 伏羲女娲

　　1965 年，新疆阿斯塔那出土了一幅表现上古神话传说的唐代绢画《伏羲女娲图》，此图用绢本设色制成，纵长 220 厘米，横长 116.5 厘米。

　　画中所绘伏羲女娲，人身蛇尾，身穿红彩勾勒的衣服，上身相拥，面部相向，四目对视。伏羲手持矩，女娲手持规。在远古，"矩"为画方形的角尺，用以测量地物，象征地；"规"为画圆形的工具，用以研究天象，象征天。

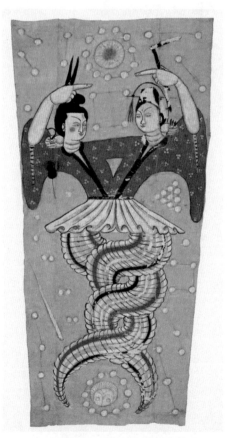

▲〔唐〕《伏羲女娲图》 绢画　新疆维吾尔自治区博物馆藏

"规""矩"代表天地运行法则，是天地的符号。在此象征着伏羲女娲二人所创立的参天法地的生活观念和生产模式，以及社会发展秩序，彰显二人为天下所创立的"规矩"。

两人下身蛇尾相交，三重缠绕，表现出浓郁的繁衍生息之意。画幅上绘太阳，下绘月亮，由众星环绕。左右两侧还绘有北斗等星宿，象征所有天体在宇宙中不断运行。暗含阴阳交汇、五行八卦盛大衍化的玄机，形象而直观地反映出中国古代阴阳相生、天人合一的生存发展理念。

除此图之外，新疆地区还陆续出土了许多隋唐时期的《伏羲女娲图》绢画[1]和古墓壁画，画面都大同小异。原为中原汉族人长相的伏羲女娲已"入乡随俗"。

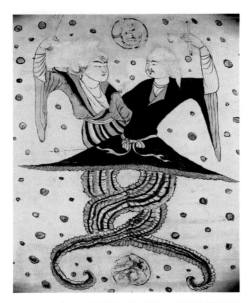

▲ 〔唐〕《伏羲女娲图》 佚名 中国国家博物馆藏

1. 1983 年，联合国教科文组织编写的杂志《国际社会科学》试刊号的首页插图就是一幅吐鲁番市出土的伏羲女娲画像。因其与人类生物遗传结构——DNA（脱氧核糖核酸分子）的双螺旋结构非常相似，杂志中将画题名为"化生万物"。

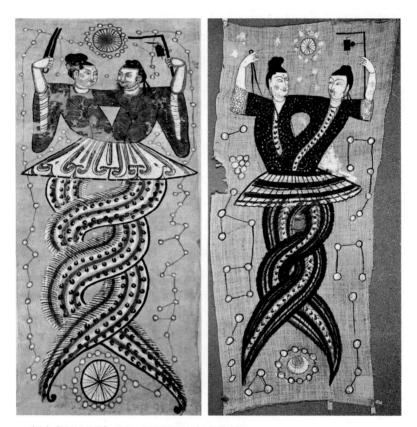

▲ 〔唐〕《伏羲女娲图》 佚名　新疆维吾尔自治区博物馆藏

　　源自中原文化的"伏羲女娲"图样流传到西域，反映出在唐代这一文化观念已影响巨大，深入人心，广为传播。同时也寄托着在当时动荡不安的西域地区，人们祈求繁衍生息、平安生活的强烈愿望。

贰 楚地帛画

◉ 《人物龙凤图》

这是一幅在中国画史上地位极高的画作，也是迄今所知中国最早的绢本绘画作品——战国时期楚国的《人物龙凤图》。

1949年，此画出土于长沙东南郊楚墓。这幅画并不是行笔草草地反映墓主人生前身后情景的普通古墓壁画，而是一幅二千三百多年前画在白色丝帛上的招魂升天旌幡。画中有一位侧立的妇人，身着阔袖长裙，二目圆睁，双手合十，像是正在祈祷。妇人头顶上有一只凌空飞舞的凤鸟，长长的尾羽向上高高卷起。左边一条盘曲扭动的斑纹龙，也正在向上飞腾。从凤与龙的体量和姿态来看，构图明显以凤为主，以龙为辅。既分主次，亦有阴阳相生之意。战国时期已经有了男女分别适配龙凤的概念，也由此暗示了墓主人可能是一位女性。

对于这幅画的人物和主题，人们有多种推测。有人认为妇人就是墓主人，上空的龙凤正引导她升天；有人认为这幅画描绘的是女巫在为墓中的死者祈祷，并以龙凤引导其亡魂升天；还有人认为，画中的凤与龙代表了善与恶的斗争，女子正在为善良和正义祈祷。

▶ 〔战国〕《人物龙凤图》 帛画
湖南博物院藏

哪个远古女性神圣如图腾，法力强大可以超度亡人灵魂升天呢？结合画中的飞龙舞凤，不由得联想到一个人——战国时期大名鼎鼎的主神西王母。

南宋宫廷画家赵伯驹曾根据周穆王见西王母的传说故事，画过两幅相似的画。一幅是《王母宴瑶池卷》，图中西王母乘龙车遣青鸟与周穆王相会于瑶池。元代赵雍有题跋云："昆仑凝想最高峰，王母来乘五色龙。"

▲〔宋〕《王母宴瑶池卷》（局部）赵伯驹　台北故宫博物院藏

在另一幅《瑶池高会图》中,可以更清晰地看到龙和青鸟的样子。青鸟是西王母的信使,也是凤凰的前身。战国时期能同时差遣龙凤的女性唯有西王母一人。

▲〔宋〕《瑶池高会图》(局部) 赵伯驹 台北故宫博物院藏

再回到《人物龙凤图》,这位妇人留着战国时期流行的椎髻发式,虽不是《山海经》中说的"戴胜"高隆发式,但在早期西王母的形象中并不少见。画中斑龙的样貌也符合史传的"五色龙"之说。

帛画笔法老练,布局成熟,描绘生动,并充满了神圣的仪式感。说明此图很有可能是楚国招魂旌幡专用的一个标准定式,而不是一个孤立的绘画作品。

◉《人物御龙图》

《人物龙凤图》帛画出土 24 年后，1973 年，在湖南长沙与其出土地点相近的一座楚墓中，发现了另一幅招魂旌幡帛画——《人物御龙图》。

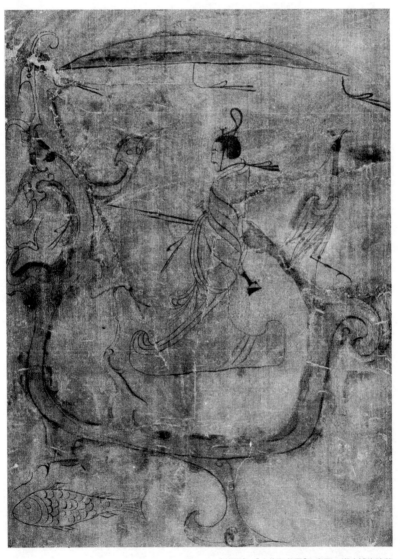

▲〔战国〕《人物御龙图》 帛画　湖南博物院藏

画中有一位头戴高冠的男子，一手握缰绳，一手执长剑，驾着舟形长龙行进。前有鱼翔浅底，后有白鹭卓立，中间伞盖飘飘。男子英姿飒爽，画面洒脱玄幻。这种峨冠伞盖在上古时是专属帝王贵胄的极高礼制，不是一般士大夫可以僭越擅用的。

很多人认为画中男子是墓主人，画的是他正在御龙回归天国的情景。此画同《人物龙凤图》一样，出土时覆盖在墓主人的棺椁上，也是为故去之人招魂升天的旌幡。如果说是墓主人接引度化自己，那逻辑上就讲不通了。所以，此御龙男子也应是一位有灵魂接引超度能力的大神。

从两幅帛画的形制上来看，它们应该是一对分别适用于男性和女性的招魂旌幡组合。那么，画中的男子应该是什么角色才能够与《人物龙凤图》中的西王母搭档呢？

龙不是什么人都可以驾驭的。在中国古代首开乘龙升仙模式之先河的只有一位超级大神，那就是黄帝。他的身份也完全配得上西王母。

龙是黄帝部落的图腾（黄帝一统天下后确定以龙为图腾），相较于《人物龙凤图》中的龙，画中这条龙被描绘得十分精致传神、生动威武，地位明显大大提升。

两相对比，同一时期，同一地区，同类物品上龙的形象之所以有那么大的差异，主要也是因为凤表女，龙表男，超度对象男女有别的问题。

黄帝大战蚩尤，西王母力挺黄帝，派座下弟子九天玄女带"奇门遁甲"、领"兵符印剑"而出，最终助黄帝大胜，一统天下。至于后来黄帝送西王母十二面镜子，西王母为黄帝铸四面铜像等传奇逸事则不胜枚举。

长沙楚墓出土的《人物龙凤图》为昂贵的帛画，是通用的招魂旌幡，尚未有专属定制，所以龙凤之上也未画墓主人。

战国时期所有关于墓主人御龙升天的古墓壁画的文化渊源，皆出于早先黄帝驾乘龙升天的神话传说这一母本。除此之外，别无他说。这也从一个侧面印证了《人物御龙图》中的男子为什么是黄帝，道理并不复杂。

◉ 马王堆一号汉墓 T 形帛画

1972—1974 年发掘的长沙马王堆汉墓，是西汉初年长沙国丞相、轪侯利苍及其家属的墓葬。

墓中出土的 T 形帛画，其上宽 92 厘米，下宽 47.7 厘米，全长 205 厘米，为 T 形，与同地区楚墓出土的战国时期《人物龙凤图》和《人物御龙图》一样，均为覆盖在棺盖上的招魂旌幡，只是时间略晚，但绘画更加灵动传神，物象更加丰富细腻，情节更加完整生动，逻辑也更加清晰明了。

画面上、中、下三部分内容分别代表天上、人间和地下，表达的是为墓主人利苍夫人辛追引魂升天，在天地之间祈愿生命轮回，死而复生的主题。对这幅画的细节理解一直众说纷纭，三悟在此只讲一家之言。

因同为楚地文化产物，时间也相去不远，画面中的主要内容要素和想象依据，基本与屈原《楚辞》中的描述一脉相承。

▲〔汉〕马王堆一号汉墓 T 形帛画 湖南博物院藏

天上

画面上端右侧画的是扶桑九日和负日金乌。《楚辞·招魂》中有言："谓天有十日，九日居大木之下枝，一日居上枝，尧使后羿射之，中九日。"

左侧是望舒负月和蟾蜍玉兔。《楚辞·离骚》中有言："前望舒使先驱兮，后飞廉使奔属。"望舒是传说中为月驾车或负月而行的女神，飞廉是传说中一种鸟头鹿身的神兽。《楚辞·天问》中有言："夜光何德，死则又育？厥利维何，而顾菟在腹？"顾是蟾蜍，菟为玉兔，"顾菟在腹"说的就是月宫。

一蛇身缠绕、仙鹤相伴的长发女子坐镇中间，应该就是主管日月运行和生死轮回的西王母。蛇身缠绕，代表生命蜕变重生的通道和桥梁。《楚辞·离骚》中有言："麾蛟龙使梁津兮，诏西皇使涉予。"意指以龙蛇为桥梁，请西王母来接引度化。这里的"西皇"指的就是西王母。

在西王母正下方，左右两侧各有一仙兽驭飞廉悬铎，其上有两鹤欲衔铎顶。铎是古代宣布法令、战事等重大事项时使用的大铃，悬铎待击是为向西王母通报辛追升天事宜做准备。正所谓："告寡人以事者，振铎。"[1]

铎下有两个拱手对坐，把守天关的门神。天关抱框上，有虎豹盘踞看守。《楚辞·招魂》中有言："魂兮归来！君无上天些。虎豹九关，啄害下人些。"意思是魂魄啊，归来吧，你不要径自上天。虎豹把守着九天的九重关口，会伤害那些从下面闯上来的人。

天门之上，左右两侧有一阴一阳两条虬曲的卧龙，接应着下面两条来自人间的阴阳双龙，以示重生再造。以上就是准备迎引超度辛追夫人亡魂上天的景象。

1. 出自《淮南子·氾论训》。

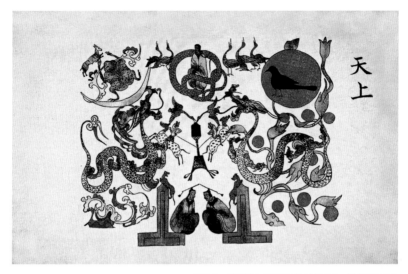

▲ 马王堆一号汉墓 T 形帛画（天上部分） 湖南博物院藏

人间

马王堆一号汉墓 T 形帛画的人间部分分为上下两层，上层为地表中天。汉代扬雄《太玄·太玄数》载："九天：一为中天，二为羡天，三为从天，四为更天，五为睟天，六为廓天，七为咸天，八为沉天，九为成天。"

画上平台应该是《列子·周穆王》中提及的，由周穆王所建，迎接"化人"的中天之台。所谓"化人"就是来自西极之国（西王母昆仑之国）度化凡人成仙的术士。

周穆王时，西极之国有化人来。……化人以为王之宫室卑陋而不可处……穆王乃为之改筑……五府为虚，而台始成，其高千仞，临终南之上，号曰中天之台。……王执化人之祛（袖口），腾而上者，中天迺（乃）止。

——《列子·周穆王》

帛画中，台上的辛追夫人正在侍女的陪伴下接受西王母派来的一阴一阳两位化人使者奉上的长生不老之药。唐代白居易有诗云"中天或有长生药，下界应无不死人"，中天之上就是上天升仙的通道，有形似蝙蝠的鹭鸟展翅相护。《楚辞·离骚》中有言："驷玉虬以乘鹭兮，溘埃风余上征。"

再往上，在天门守卫之下，有两只引路的信使青鸟相对而待。三国时期的阮籍有诗云："谁言不可见，青鸟明我心。"[1]

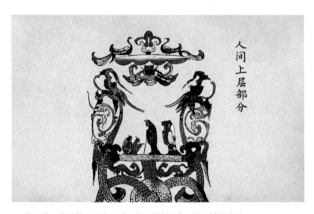

▲ 马王堆一号汉墓 T 形帛画（人间上层部分）　湖南博物院藏

中天之下，则又有一对豹子守护一重通天之路。再往下，便是全画承上启下的中心节点——青红两条巨龙从一块巨大的通灵玉璧中穿孔而过，交结高悬，代表阴阳相交而生命再生。

玉璧之下系结锦帛分垂左右，高悬巨磬以祭祀传音。巨磬之下便至地表，有一众人排坐的祭堂。堂上陈列鼎壶礼器，进献牺牲祭品；祭奠辛追亡魂，祈愿长生不老。

悬挂两侧的锦帛之上各有一凌空飞翔的羽人，他们也是西王母

1. 摘自《咏怀八十二首·其二十五》

派来的使者，在此采音集愿，以通神灵。《楚辞·远游》中有言："仍
羽人于丹丘（昆仑）兮，留不死之旧乡。"

这就是敬天礼神、阴阳相交、接引往生的人间、中天、地表的景象。

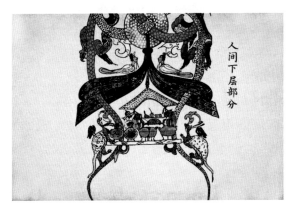

▲ 马王堆一号汉墓T形帛画（人间下层部分） 湖南博物院藏

地下

帛画中交结于玉璧的阴阳两条巨龙，下通幽冥，中贯阳间人世，
上连中天之台，遥接上天生龙。阴气下沉，阳气上扬，是接引亡魂通天，
承上启下的主导气脉。

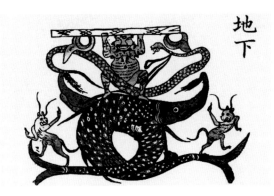

▲ 马王堆一号汉墓T形帛画（地下部分） 湖南博物院藏

古人认为地下是一片茫茫水域，称之为黄泉水府，人间则是漂浮在水府之上的土地。撑起这块土地的便是掌管幽都水府的土伯（土地之神），即画中的撑臂巨人。他脚踩两只相交的鲸鲵，腿跨一条盘曲长蛇，极具绝对的掌控力。《楚辞·招魂》中有言："魂兮归来！君无下此幽都些。土伯九约，其角觺觺些。"

在幽都水府的两侧，各有一个鸟龟一体的神兽，这就是鸱龟。鸱站在龟背上，由龟载负着爬行。鸱龟共生相助，逢水则龟曳，遇障则鸱衔。在画中有疏通水土两界之意。《楚辞·天问》中有言："鸱龟曳衔，鲧何听焉？"

这幅帛画中的奇伟意象，洋溢着阴阳对称、通连互涉、交和平衡、循环往复的生命理念，对今人仍有很强的借鉴意义。

龟驮鸱鸮[chī]

龟口衔灵芝，
献不死良药
龟口衔灵芝，
献不死良药

▲ 马王堆一号汉墓T形帛画（鸱龟）　湖南博物院藏

叁 五星中国

《道德经》说："人法地，地法天，天法道，道法自然。"中国古人居住文化的主脉源自《易经》和老子的道家思想。

1995 年 10 月，中日尼雅遗址学术考察队成员在新疆和田地区民丰县尼雅遗址的一处古墓中发现一片精美的织锦——"五星出东方利中国"汉代织锦护臂。这一考古成果被誉为"20 世纪中国考古学伟大的发现之一"。

汉代护臂"五星出东方利中国"用织锦为面料，呈圆角长方形，长 18.5 厘米，宽 12.5 厘米，边上用白绢镶边，两条长边上各缝缀有三条长约 21 厘米、宽 1.5 厘米的白色绢带，其中三条残断。其上织有八个篆体汉字：五星出东方利中国。

该织锦现收藏于新疆维吾尔自治区博物馆，为国家一级文物，是中国首批禁止出国（境）展览文物。

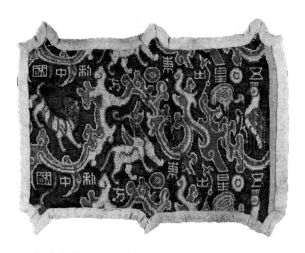

▲ 〔汉〕"五星出东方利中国"织锦护臂　新疆维吾尔自治区博物馆藏

织锦右侧是一只凤凰神鸟昂首挺立。一只仙鹤站在云纹上与凤凰相向而立，其颈上方是一白色圆形纹，象征月亮"太阴"。在与"太阴"相对的左侧，云纹之上有一红色圆圈，象征"太阳"。在"太阳"左下方，有一张口伸舌、昂首嗥叫的独角瑞兽。它尾部下垂，背上生翅，应该是"辟邪"。在它的左侧，是一只有着竖条斑纹的老虎，尾部高耸，双目圆睁，回首长啸。"五星出东方利中国"八个篆书汉字穿插其间。

从同时出土的另一织锦残片上还有"讨南羌"三字，可知此护壁织锦是为了纪念西汉征讨南羌胜利而织造的。

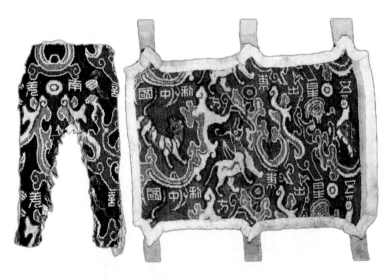

▲ 〔汉〕"五星出东方利中国"织锦护臂及同时出土的残片　新疆维吾尔自治区博物馆藏

此汉锦共有青赤黄白绿五色，以青色为底。传统五色应为"青赤黄白黑"，而该锦可能出于美观考虑以绿代黑。

肆 源起昆仑

昆仑山因其本身的自然环境和物理特征，自古以来就被赋予了无上的神圣性。昆仑山在中华民族的文化史上具有"万山之祖"的显赫地位，古人也称昆仑山为中华"龙脉之祖"。

东晋葛洪的《神仙传》这样描述昆仑山西王母的居住环境："昆仑圃阆风苑，有玉楼十二，玄室九层，右瑶池，左翠水，环以弱水九重。洪涛万丈，非飙车羽轮不可到，王母所居也。""阆苑"也从此成为中国古代仙境的代名词。

传为南唐阮郜所绘的《阆苑女仙图》应该就是依照葛洪的描述来布局构图，绘制而成。

▼〔南唐〕《阆苑女仙图》局部 阮郜（传）北京故宫博物院藏

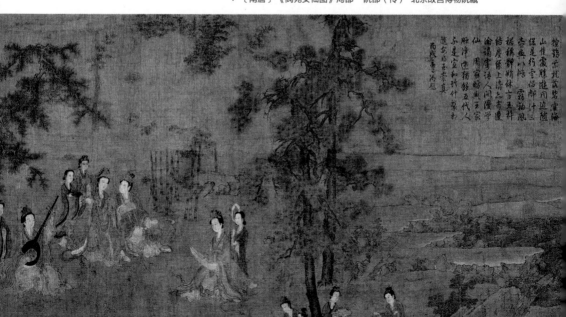

画面描绘的是女仙之首西王母在昆仑阆苑组织各路女仙休闲聚会的情景。统览全卷，背景大致可分为岸渚仙山、阆苑聚会和洪渊浩渺三个部分。

中间阆苑部分环境幽雅。苍松挺拔，翠竹掩映，怪石耸立，青鸟起舞。一群女仙已经先至，其中三位地位显赫，在小仙女们的陪侍下错落而坐。或展卷静读，或执笔欲书，或拨阮弹弦，优雅沉静，气质超凡。

庭院左侧分别有乘龙女仙、驾鹤女仙和凌波女仙纷至沓来，右侧的桥边有漫步的仙女。而空中的驾云女仙有侍女手持障扇，怀抱绶印跟随，衬托着姗姗而来的全画身份最高的主人西王母。

整幅画面虽然人物众多，景物丰富，但是结构清晰，主次分明，场景有序。生动传神地表现了昆仑阆苑神仙生活的主题。

传为南宋刘松年的《瑶池献寿图》也是一幅以昆仑山瑶池仙境为背景的画作，描绘了周穆王周游天下，来昆仑山拜见西王母的故事。

画面构图饱满，色彩明艳，场面盛大。西王母对周天子说道："徂彼西土，爰居其野。虎豹为群，于鹊与处。嘉命不迁，我惟帝女。彼何世民，又将去子。吹笙鼓簧，中心翱翔。世民之子，惟天之望。"[1]

周穆王临别时，西王母还表达了再次相见的愿望："白云在天，山陵自出。道里悠远，山川间之。将子无死，尚能复来。"[2]

周穆王归行前，也在一石山上题字留念：西王母之山。

后来，唐代著名诗人李商隐作诗吟诵此事："瑶池阿母绮窗开，黄竹歌声动地哀。八骏日行三万里，穆王何事不重来？"

画面下方，画家还附绘了上古隐士巢父，许由洗耳的传说。

1. 此《西王母吟》 出自先秦文献《穆天子传》卷三。
2. 此《白云谣》 出自先秦文献《穆天子传》卷三。

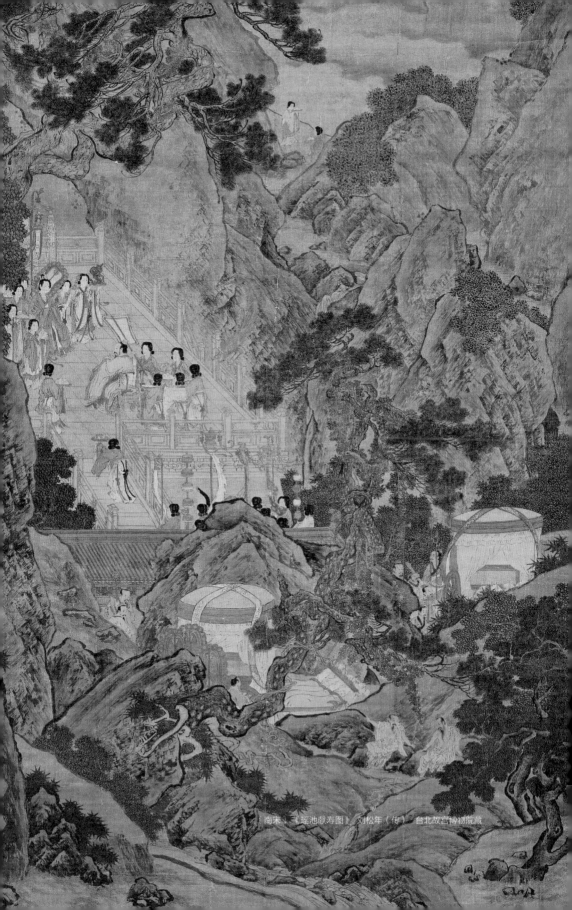

南宋 《瑶池献寿图》 刘松年（传） 台北故宫博物院藏

● 附：许由洗耳

上古时期，尧在考察自己的继承人时，听说阳城（即今洪洞）的巢父、许由都是贤能之人，便前去拜访。先见巢父（他以树为巢），巢父不受；继访许由，许由坚辞，并隐耕于九箕山中。尧紧追不舍，再次找上门来，希望许由来做九州长。许由顿感耻辱，觉得尧的话弄脏了他的耳朵，就跑到溪边去清洗。

《史记正义》注引皇甫谧《高士传》时，记述了许由洗耳的情景："时有巢父牵犊欲饮之，见由洗耳，问其故。对曰：'尧欲召我为九州长，恶闻其声，是故洗耳。'巢父曰：'子若处高岸深谷，人道不通，谁能见子？子故浮游，欲闻求其名誉，污吾犊口。'牵犊上流饮之。"

许由自视高洁，然而巢父更胜一筹："你许由不受王位，隐藏起来就罢了，谁能找到你？你这么夸张地跑到水边洗耳朵，是怕别人不知道你的高洁吗？这分明是另一种沽名钓誉。我下游饮牛，你上游洗耳，岂不又弄脏了我家的牛嘴？"

这个故事应该是中国古代关于高人隐士的最早记录，表达了人们脱离凡尘、回归自然的最初愿望，开启了中国古代文人隐逸文化的先河。

画家把许由洗耳的故事揉进《瑶池献寿图》画中的角落里，似乎寓意：君王尊贵，不免劳于江山社稷；隐士高洁，唯惜偏于人文主脉。

伍 仙游东海

江河起昆仑，百川入东海。

东海仙山也是中国古代神话故事的另一主脉。东海，本有五座神山：岱舆、员峤、方壶、瀛洲、蓬莱。

> 渤海之东不知几亿万里，有大壑焉，实惟无底之谷，其下无底，名曰归墟。八纮九野之水，天汉之流，莫不注之，而无增无减焉。其中有五山焉：一曰岱舆，二曰员峤，三曰方壶，四曰瀛洲，五曰蓬莱。其山高下周旋三万里，其顶平处九千里。山之中间相去七万里，以为邻居焉。其上台观皆金玉，其上禽兽皆纯缟。珠玕之树皆丛生，华实皆有滋味，食之皆不老不死。所居之人皆仙圣之种；一日一夕飞相往来者，不可数焉。而五山之根，无所连著，常随潮波上下往还，不得暂峙焉……
>
> ——《列子·汤问》

自唐宋以来，历代画家根据自己的想象，创作了大量关于东海仙山主题的画作。寄托了古人向往海外仙界，追求长生不老的意愿。

传言明代道士冷谦曾作《寿山福海图》。此图画蓬莱、瀛洲、方壶（也称方丈）三座海中仙山，沧波浩渺，三山分列，山海貌简，概取其神。

◀ 〔明〕《寿山福海图》（局部） 冷谦（传） 旅顺博物馆藏

千山暮霭画难摊 飞楼 山木
苍苍水漫流青乌欲帝花
岩前石梁南畔至瀛洲

文嘉

　　明代的文嘉和文伯仁这对表兄弟分别画过一幅《瀛洲仙侣图》和《方壶图》。想不出仙山是什么样，索性就把仙境和人间融合起来，描绘成为人间仙境。

　　清代袁耀的《蓬莱仙境图》则是发挥了极致想象力，不厌其详地描绘了一座自己心目中的海外仙山。林木葱茂，山海壮丽，琼楼玉宇，仙气十足。一众仙人徜徉其间，逍遥自在。

▶〔明〕《瀛洲仙侣图》文嘉 台北故宫博物院藏

▶〔明〕《方壶图》（局部）文伯仁 台北故宫博物院藏

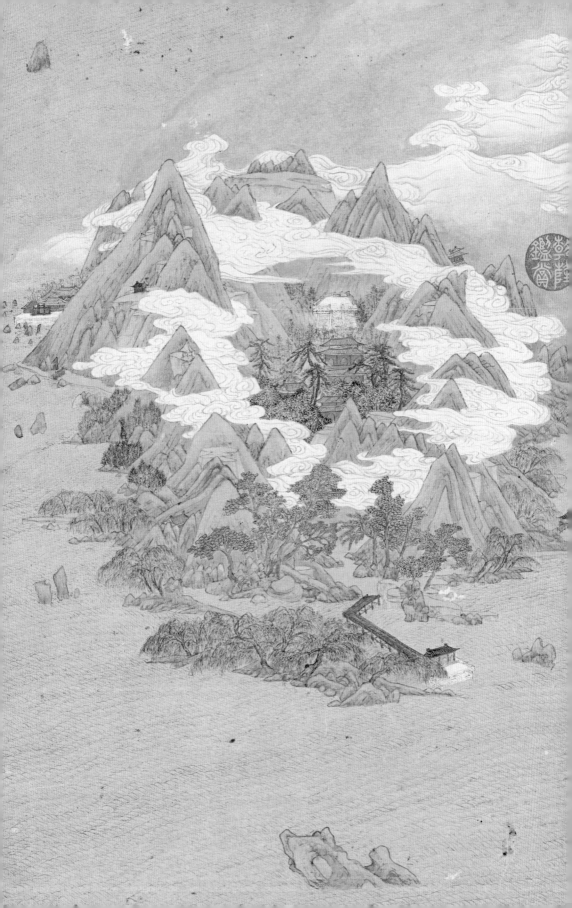

蓬莱仙境好丁万松月
邗上袁耀

〔清〕《蓬莱仙境图》 袁耀 北京故宫博物院藏

中国古代的画家一方面穷极想象，不厌其烦地描绘传说中的仙山仙境，另一方面又以仙山仙境的名称命名人间馆舍，企图把仙境再搬到人间。

明代文伯仁的《圆峤书屋图》轴，先是凭空虚绘了一座海上仙山圆峤，而真正的主角应该是画面底部的书屋别院，名曰"圆峤书屋"，取其仙逸之气。高士携琴访友，童子开门迎客，主人虚位以待。此画就是为这间书屋量身定做，正是为了一间书屋，配了一座仙山。

▶〔明〕《圆峤书屋图》轴
文伯仁　台北故宫博物院藏

　　南宋佚名画家的《蓬瀛仙馆图》，描绘了一处豪华而优雅的山水庭院，并借用蓬莱、瀛洲两处仙山的名字命名。乾隆还题诗一首："参差仙馆类蓬瀛，临水依山风物清。可望不可即之处，画家别有寄深情。"

　　再美的亭台楼阁、雕梁画栋、精雅陈设，终归是人间凡工俗物。真正的仙逸之境不在于此，而在于山水之间灵秀之地。

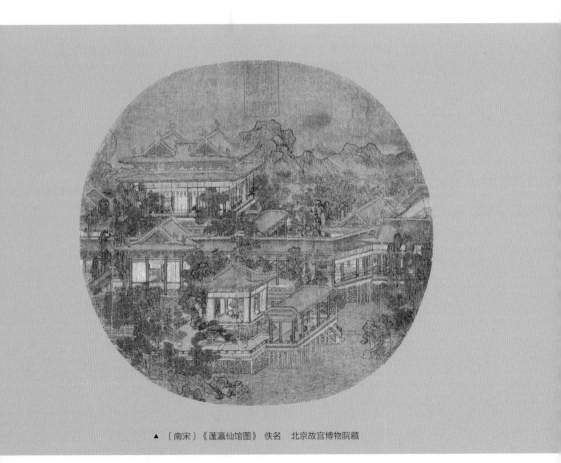

▲〔南宋〕《蓬瀛仙馆图》佚名　北京故宫博物院藏

　　南宋佚名画家的《瑶池仙会图》，图绘西王母于瑶池举行蟠桃会，遣白鹿邀请众仙而来的情景。如史所传，画中西王母居所为一处仙山洞府。《庄子·大宗师》说："西王母得之，坐乎少广，莫知其始，莫知其终。"这里说的"少广"应该就是一处洞府。

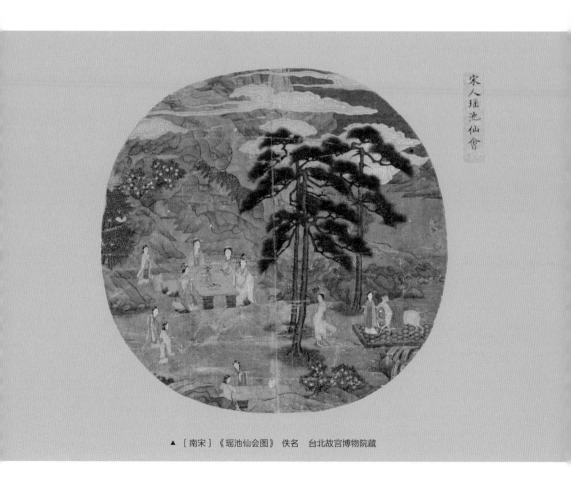

▲ 〔南宋〕《瑶池仙会图》 佚名 台北故宫博物院藏

南宋赵大亨的《蓬莱仙会图》中，群仙乘骑而来，纷纷聚向一处洞府。贵为东海仙山的蓬莱仙境，不靠亭台楼阁显尊贵，终归玄幽岩洞隐神奇。

▶ 〔南宋〕《蓬莱仙会图》 赵大亨（传）
台北故宫博物院藏

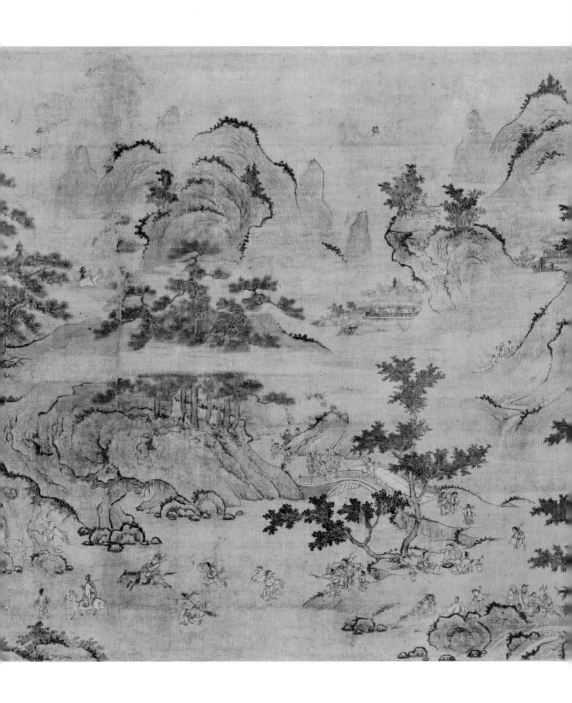

陆 洞天福地

中国古代效天法地的思想由来已久，根深蒂固。对这一思想最朴素、最直观的实践就是洞天福地概念的提出。中国道家思想认为，仙人们不仅住在天上，还住在洞天福地之中。

什么是洞天福地？这原本是中国古代的道教用语，指神仙道者居住的名山胜地。唐朝道人司马承祯根据古人实地考察的经验，总结整理出了中国十大洞天、三十六小洞天、七十二福地，著名的五岳当然也包含在内，它们共同构成了地上仙境的主体部分。

福地好理解，就是指福惠一方、滋养生命之地。"洞天"意谓山中有洞室贯通诸山，通达上天，就是地上的仙山。

唐以来的道书中开列的洞天福地清单只是一些典型代表，实际上全国各地都有自己的"洞天福地"。这些洞天福地自然风貌雄伟壮丽，植被物产茂秀丰饶。

中国古代的山水画也深受天人合一、洞天福地的道家思想的影响，有大量描绘这种地貌景观的作品存世。

《玉洞仙源图》是明代画家仇英的代表作。画面从山脚画到山巅，溪流洞穿，云塞幽谷，山路连峰。其间苍松翠竹掩映，琼楼玉宇隐现。

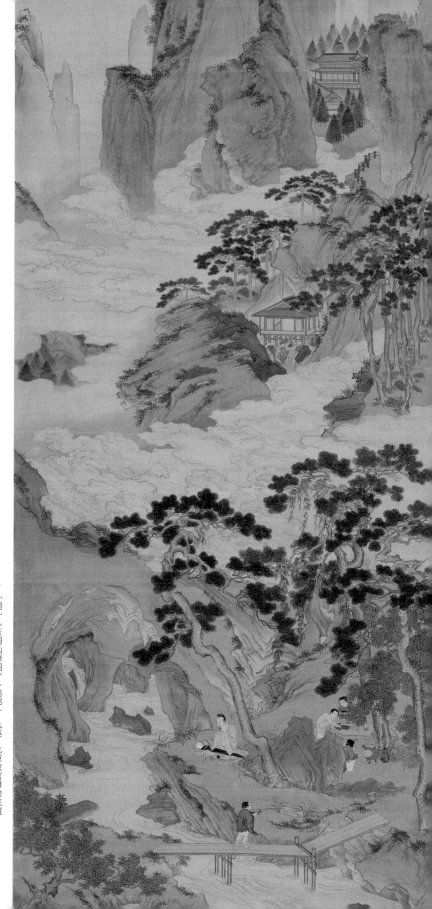

〔明〕《玉洞仙源图》（局部） 仇英 北京故宫博物院藏

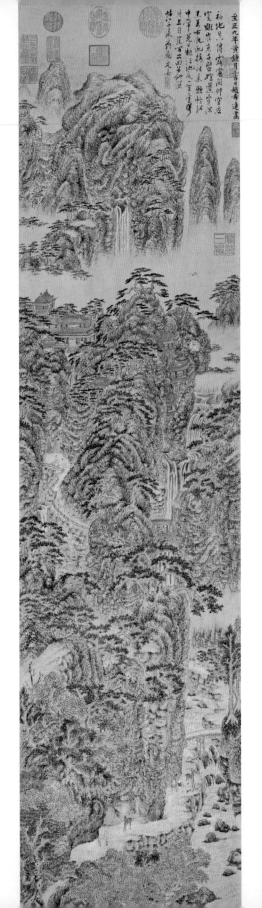

画中洞口有一仙风道骨的白衣男子盘坐在虎皮上，静穆深思，气压全场，身份自不一般。

不似一般山水画的荒寒寂寥，这幅画环境明丽秀雅，氛围轻松自在。

一切都源于画中潜心营造的天地融洽、乾坤一体、阴阳和谐、天人共度的意境。这些可能也正是仙源仙境应该具备的基本特征。

洞天福地，圣境仙居，人间的居民自然也心向往之。

元代赵希远的《林峦福地图》、元代王蒙的《具区林屋图》、辽代的《深山会棋图》、明代戴进的《洞天问道图》，都是描绘民间洞天福地、自然人居的山水画传世佳作。

这些被视为洞天福地的地方，往往都是山清水秀、草木生发之地，是人居的福地和通仙的洞天，亦即此岸世界和彼岸世界的交汇连接点。历代画家都在通过自己笔下的山水，孜孜以求地表现这种仙凡共处、天人合一的至高生存境界。

▶〔元〕《林峦福地图》 赵希远 台北故宫博物院藏
▶▶〔元〕《具区林屋图》 王蒙 台北故宫博物院藏

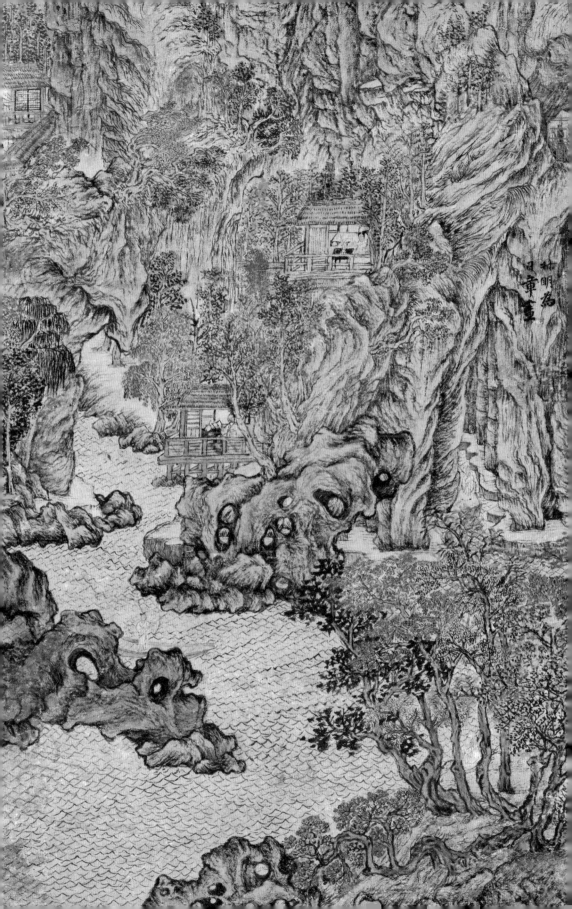

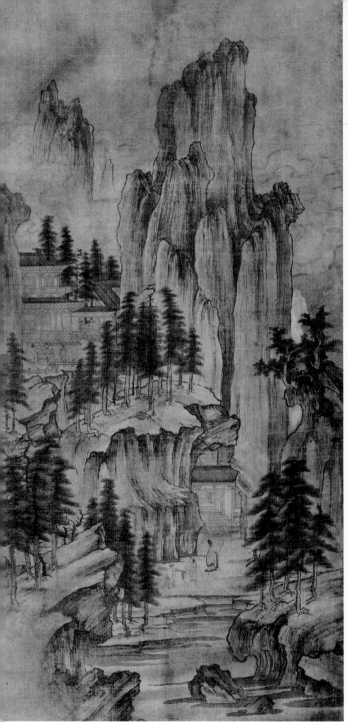

▲〔辽〕《深山会棋图》 佚名 辽宁省博物馆藏　　▲〔明〕《洞天问道图》 戴进 北京故宫博物院藏

　　中国人道法自然，把洞天福地视为心灵圣地，也有着非常敬重的表达方式，在这些地方往往仅保留最低限度的人工建筑。

　　所以我们看到这些表现洞天福地的山水画中的建筑，基本都在秉承低调内敛的风格，与自然山水紧密贴合，融为一体。用尽量少的、本地化的自然材料去打造尽量舒适的空间，却承载着最为丰盈的精神内涵，不让建筑沦为人类物质欲望的载体。

　　所以，中国留存的许多文化遗产往往是自然遗产和文化遗产的复合体。日本知名建筑学家隈研吾提出的"负建筑"理论，其所宗法无外乎中国道家的洞天福地思想。

　　华夏大地，物华天宝，人杰地灵。所以说绿水青山就是金山银山，祖先留下来的宝贵自然财产，值得今人倍加珍惜。

㊆ 桃花源记

　　古人认为，洞天福地往往都隐含着神奇的仙灵之气。特别是洞天，有时候会特指常人不能轻易进入的彼世玄幻空间，比如桃花源。

　　桃花源的故事，源自东晋隐逸名士陶渊明的一篇著名的《桃花源记》。他在其间描绘了一处非常神奇而典型的世外桃源、洞天福地。

　　《桃花源记》虽有表达作者对现实不满之意，但更重要的价值是它想象了一个百姓安居乐业、天人和谐相处的理想田园。文中描述了一个与世隔绝的平行空间，通过一条时空隧道偶然开启了与外界的联系，引武陵渔人进入。

▼〔明〕《桃源问津图》（局部） 文徵明　辽宁省博物馆藏

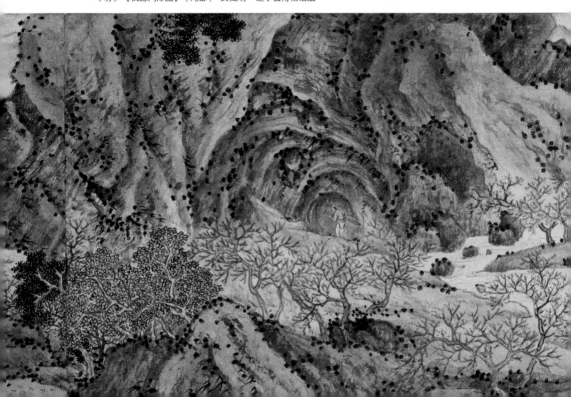

晋太元中，武陵人捕鱼为业。缘溪行，忘路之远近。忽逢桃花林，夹岸数百步，中无杂树，芳草鲜美，落英缤纷。渔人甚异之，复前行，欲穷其林。

林尽水源，便得一山，山有小口，仿佛若有光。便舍船，从口入。初极狭，才通人。复行数十步，豁然开朗。土地平旷，屋舍俨然，有良田、美池、桑竹之属。阡陌交通，鸡犬相闻。其中往来种作，男女衣着，悉如外人。黄发垂髫，并怡然自乐。

见渔人，乃大惊，问所从来。具答之。便要还家，设酒杀鸡作食。村中闻有此人，咸来问讯。自云先世避秦时乱，率妻子邑人来此绝境，不复出焉，遂与外人间隔。问今是何世，乃不知有汉，无论魏晋。此人一一为具言所闻，皆叹惋。余人各复延至其家，皆出酒食。停数日，辞去。此中人语云："不足为外人道也。"

既出，得其船，便扶向路，处处志之。及郡下，诣太守，说如此。太守即遣人随其往，寻向所志，遂迷，不复得路。

南阳刘子骥，高尚士也，闻之，欣然规往。未果，寻病终。后遂无问津者。

—— 陶渊明《桃花源记》

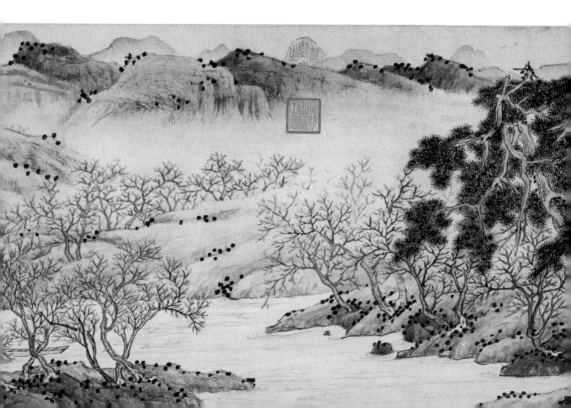

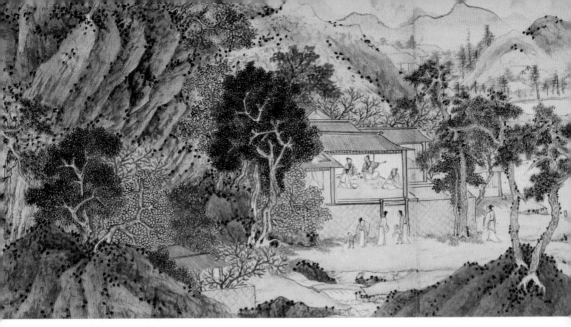

▲ 〔明〕《桃源问津图》（局部） 文徵明 辽宁省博物馆藏

　　此地不仅与外界空间不同维，时间也不同频。有"洞中方一日，世上已千年"之感。

　　桃花源在古代就是仙境的象征。而由山洞相通、外狭内广的地貌就是洞天福地的标准模型了。这座桃花源实际上是存在于陶渊明心中的理想家园，外人怎么能找得到呢？

　　其实，每个人心目中都有属于自己的一处洞天福地、世外桃源。陶文一出，"桃花源"成了众多高人隐士、文人逸士心中共同的理想家园，也成为古代画家创作的一个传统画题，有许多与"桃花源"有关的画作存世。

　　号五柳先生的陶渊明写《桃花源记》，表达理想，寄托情怀，却未曾料到，他自己的生平故事、归隐经历和高逸情趣成为后世推崇的典范。历代的文人墨客对其反复吟诵，用丹青妙手不断描摹。正是："五柳门前柳长青，我醉欲眠君且行。东篱之下有菊香，南山草庐素心长。"

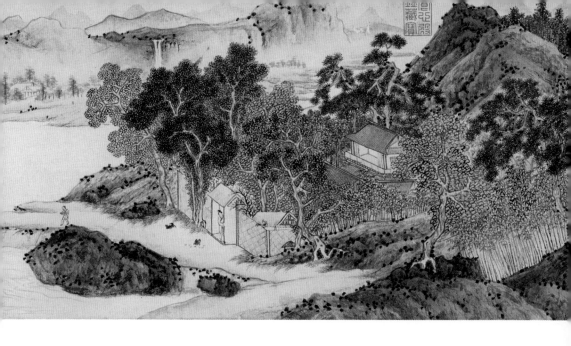

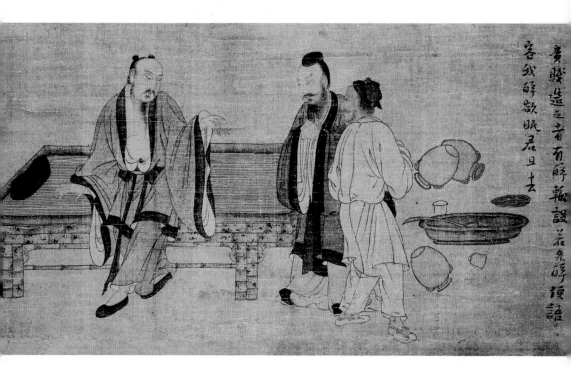

▲〔元〕《扶醉图》 钱选 大都会艺术博物馆藏

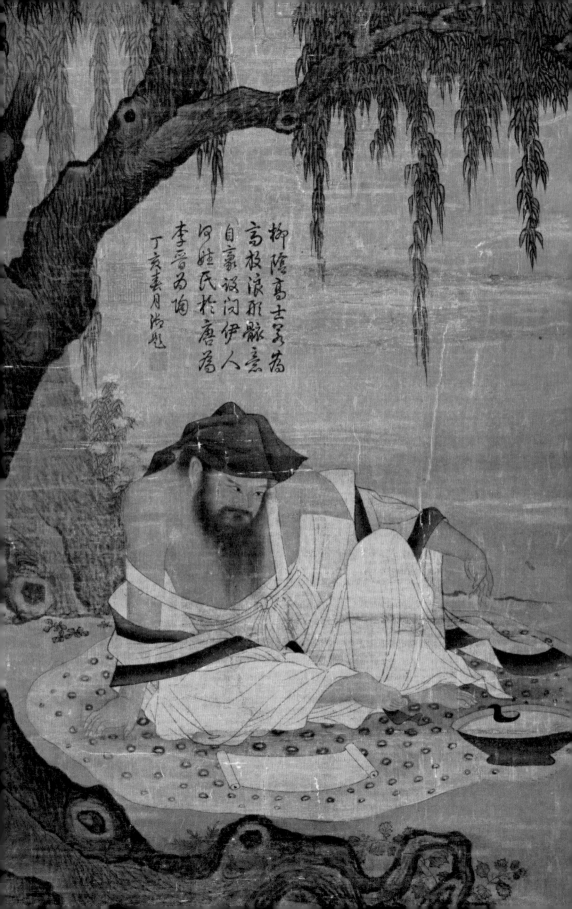

柳陰高士寫為
高枝浪形厳意
自豪設問伊人
何姓民於唐屬
李晉書詢
丁亥春月浩題

▲〔北宋〕《柳阴高士图》 王诜 北京故宫博物院藏

◄〔宋〕《柳阴高士图》 佚名 台北故宫博物院藏

▲〔明〕《陶渊明赏菊图》 杜堇　大都会艺术博物馆藏

我们再回到桃花源上来。真正把桃花源上升到哲学高度来审视的是明代画家仇英。在他的名作《桃源仙境图》中，借用桃花源之名，打造了一个理想概念下的人间仙境。陶渊明笔下的桃花源已经踪迹难觅，但是桃花源洞天福地的模式被大大强化了。画中的主人公也换成了白衣仙人。

画中可见，一桥之隔似仙凡两界。自远处的高耸入天的山峰以降，共有五条连接天地的脉线。分别是，最表层蜿蜒曲折的山脊，穿插在山腰的小路，流淌山间的溪流，弥漫山谷的云雾，还有暗通天际的洞脉。以危崖上沟通天地的方亭为支撑，这些脉线全都围绕着一条轴线布局，巧妙地组合成一个有机的自然生态系统。其中，以洞脉最为神秘幽玄。洞内泉水奔涌，洞顶垂悬着生化灵泉的钟乳，几位主人公就围坐在山洞口抚琴雅叙。

此图借助桃花源的概念，对人与自然的依存关系进行了深入系统的可视化表达。生命为天生地育之精灵，钟乳洞是生化之府，桃花源也是生命之源。

〔明〕《桃源仙境图》（局部）仇英　天津博物馆藏

　　古人相信仙凡分两界，生命有轮回，学道修仙可以实现永生，达成人生的永恒意义。

　　秦汉以来，人们向往仙道圣境，希望通过各种方式躬身入局，融入自然，与天地同频共振，以期实现神通天地，和光同尘，得道升仙的目标。

　　在深山老林里长期闭关修炼，首先要有一处静谧的安身之所。兴师动众建屋盖房是没有诚意又不合道法的。于是，他们发明了一种简便易行的方式——建修道草庐。

壹 修道草庐

　　在北宋名作《千里江山图》中，一个疑似道观的庭院里，建有一个独特的卵形草庐。

▲ 〔北宋〕《千里江山图》（局部）　王希孟　北京故宫博物院藏

这座茅草搭成的特殊建筑与周围常规房屋的样式完全不同。它四周封闭，只开一门供人出入。中心对称的建筑结构营造出了一个藏风聚气、聚合能量的场所，很适合道者闭关修行。

这种神秘的修道草庐时时隐现于表现求仙问道、归隐山林的古代山水画中。

普通的仙道信众往往将草庐修建在常规居所附近，在修身求道的同时也方便日常起居生活。

南宋赵伯驹的《江山秋色图》还为草庐配上了遮风挡雨的凉棚。

▲ 〔南宋〕《江山秋色图》（局部） 赵伯驹 北京故宫博物院藏

　　元代曹知白的《贞松白雪轩图》中，庭院中的草庐里供奉了一尊道像。

　　明代文伯仁的《南溪草堂图》中，草庐里的桌案、书卷和席垫依稀可见。

▲　〔元〕《贞松白雪轩图》（局部）　曹知白　台北故宫博物院藏

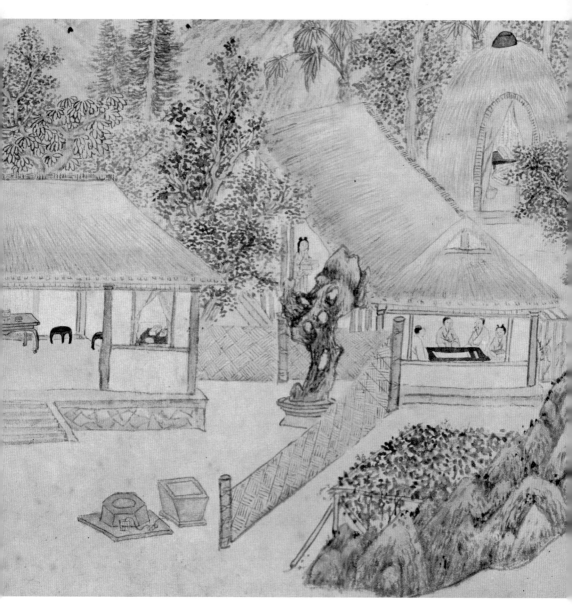

▲ 〔明〕《南溪草堂图》（局部） 文伯仁 北京故宫博物院藏

　　另一幅南宋的《青山白云图》中，出现了席编加强版的草庐。

　　画中草庐带有讲究的攒尖顶，上部用茅草覆盖，下部由薪条编制而成。小屋做工精细，造型雅致，内置床榻，挂设帷帐。这显然是深山老林里修道和起居一体化的草庐，难怪要修建得如此结实。旁边一名资深隐士席地而坐，荷杖远眺，应该是真正与世隔绝的专业修道者。

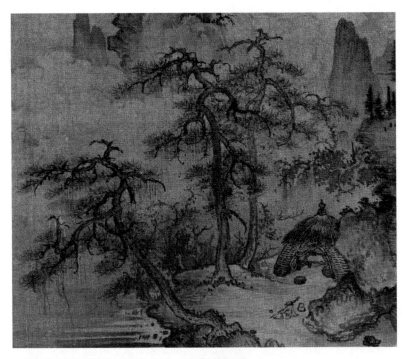

▲〔南宋〕《青山白云图》（局部）佚名　北京故宫博物院藏

卵形是孕育生命的形象，这种修行草庐在宋以前很早就出现了，一经定型就千古不变，一直流传到明清时期。

在清代画家高岑的《江行图》中，我们仍能看到这种里面挂有帷帐的卵形草庐。周边竹林掩映，古树参天，它与常规居所虽是一溪相隔，小桥相连，但仿佛是另一个世界。

若想实现与天地的深入沟通，只是把自己关进草庐里冥思苦想是不够的，专业求道修仙的道士还需要有配套的户外设施。

▼〔清〕《江行图》（局部）高岑 收藏地不详

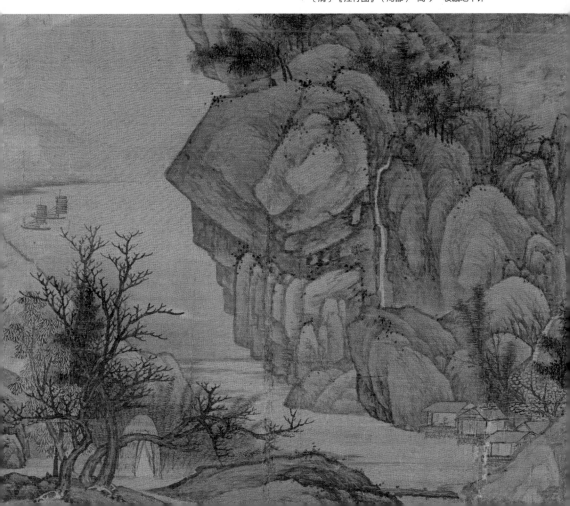

贰 危崖坛台

北宋的《千里江山图》中，一处危崖平台上的三层石台一度引起了不少研究者的关注和猜测。

距这座坛台不远处的山居应该是道士们的道观。再结合坛台所处的自然环境，可以判断其当为山居道士朝真行道的"斋坛"，斋坛上可以诵经礼神，打坐静修，焚点香炉，或是置鼎炼丹。与阴性的山洞相对，"坛台"代表了阳性的圣山。与修道的卵形草庐一样，它也被设计筑建为中心对称结构，因而成为一处模仿宇宙中心能量场的独立模型。道家子弟在此修身吐纳，铸炉炼丹，苦苦追寻升仙不老之门。

道家的斋坛一开始便与圣山有着深厚的内在联系。在现实的道教体系里，圣山、斋坛、草庐、香炉、丹鼎乃至道士的身体都被系统化地关联起来，是一套道法自然的完整仪式体系。

我们在《千里江山图》的斋坛上画一道线就可以看得更直观一些，石坛与主峰峦脉处于同一轴线上。其三层坛台形制的主要含义是尽力模拟宇宙能量场，依托自然地脉，集纳天地真气。

斋坛旁边还有两只仙鹤，也是强化了天地两界的联系，表明了道士清修以期生命的超越与飞升，可于天地间自由往来。

这些坛台所处的突出危崖，是中国古代山水画中经常出现的图像定式。

▲〔北宋〕《千里江山图》（局部）王希孟 北京故宫博物院藏

"丹台春晓"也是宋代以来中国古画的一个传统画题。许多画家都穷尽想象，怀着向往和崇敬的心情描绘心中的通天崖台，希望能够取天地精气，与造化同寿。

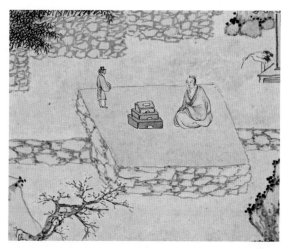

▲〔明〕《南山祝语图卷》（局部） 沈周 北京故宫博物院藏

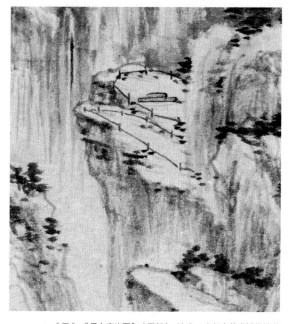

▲〔元〕《丹台春晓图》（局部） 陆广 大都会艺术博物馆藏

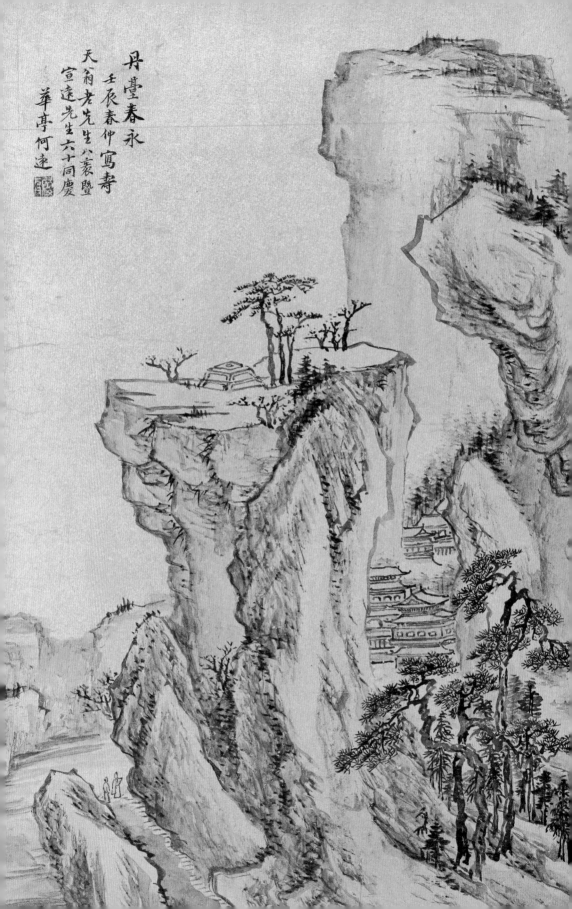

　　这一审美定式的最初渊源或许来自传说中须弥山、昆仑山等圣山具有山体上大下小的"孤根"意象，上古时代的人们一直都认为世界就是像这样悬浮在宇宙中。后世画家笔下的危崖高台，就是他们潜意识里对这一意象的追思摹写。

　　当然，这样的灵动空间在真实的世界中也是有母本存在的，比如武当山的飞升台。

　　正如古画中描绘的众多典型的危崖形象，深山修道之人要追攀仙境，首先要找到这样一处类似孤根的危崖高台。在这种崖台顶端的地坪上砌垒坛台，就是一个天然的道场。

　　元代孙君泽的《山水人物图》中，画面右下方的主人公伫立于危崖平台之上，向左上方的太阳礼拜，是典型的道教朝日服气修炼之法。

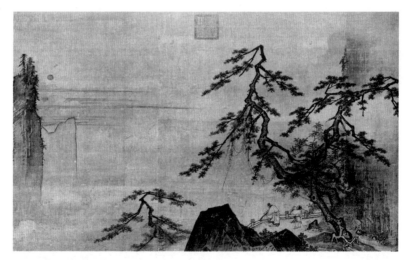

▲〔元〕《山水人物图》孙君泽　台北故宫博物院藏

◀〔清〕《丹台春永图》（局部）何远　收藏地不详

　　道士们对专业修道求仙的坛台所需自然环境等各方面要求都比较高，不太适合在民间推广普及。热爱自然的凡夫俗子如果不懂铸炉炼丹，但是也向往与天地沟通，与自然交流，与乾坤同频，想居家习道，那该怎么办呢？

　　不难，在家附近的平台高地上，加个尖顶，盖个亭子，遮风挡雨又四面通透，也是与自然交流的好地方。如明代项圣谟的《孤山放鹤图》中的情景，平台建亭，孤山放鹤，别有一番高逸优雅的意境。

　　其实，古人早就想到了这一点。亭子是历史上最为悠久的建筑之一，我们在历代的山水画中看到了无数危崖高台上出现的草瓦方亭。它们与道家坛台一样，是民间沟通天地的自在空间。

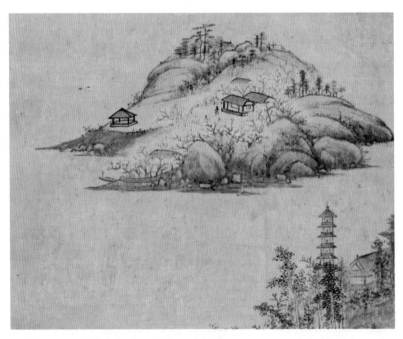

▲〔明〕《孤山放鹤图》（局部）项圣谟　台北故宫博物院藏

叁 亭在那里

亭者，停留之地也。

亭子是最有哲学和美学意义的建筑。在中国的古画里，它往往静立在最美的地方，又最小限度地打扰自然，与自然融为一体，互相辉映。

亭子体现了人和自然的亲近关系。人总有一种本能的回归自然的冲动，总想在自然中把握天地的脉搏，寻找人生的灵感与答案。而能遮风避雨又通透灵动的亭子正契合了这样的心境，提供了这样的空间，让人们可以在家宅、在江边、在湖畔、在坡岭、在山巅，伫立其间，融入自然。

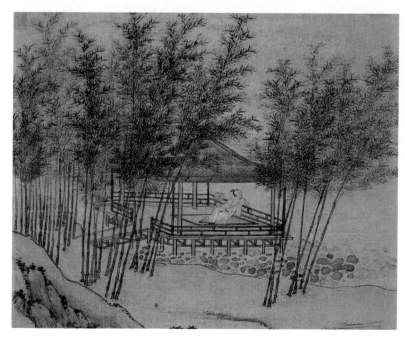

▲ 〔南宋〕《荷亭消夏图》（局部）刘松年（传）台北故宫博物院藏

　　秦汉以来，在漫长的历史长河中，亭子都是中国古代文人士大夫阶层的宅院标配，是他们在官场巨大压力下的透气孔和泄压伐。亭子成为他们日常生活中不可或缺的调节、缓冲和放松的空间。

　　南宋何荃的《草堂客话图》中，就描绘了一个文人士大夫在自家亭子里放松休息的典型情景。

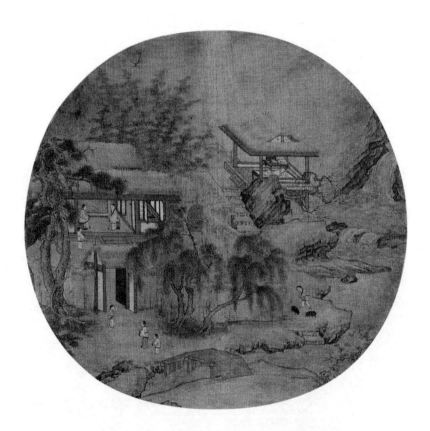

▲〔南宋〕《草堂客话图》何荃　北京故宫博物院藏

　　在中国古代的山水画中，除在私家宅院中作为私有财产，供个人享用的亭子之外，自然山水、田园风光里的亭子则有浓郁的公共建筑色彩。它们好像不属于任何人，友好地提供一种公共服务，为所有人遮风避雨、导引风景。

▲〔南宋〕《水末孤亭图》 李嵩　北京故宫博物院藏

▲〔北宋〕《柳亭行旅图》 赵令穰　台北故宫博物院藏

这是北宋画家郭熙的名作《早春图》，大家看见他把亭子画在了哪里吗？这个美丽的亭子位于中景尽头、远景启端的交界上，可于此远瞻低俯，饱览壮丽山河。

▲〔北宋〕《早春图》（局部）郭熙　台北故宫博物院藏

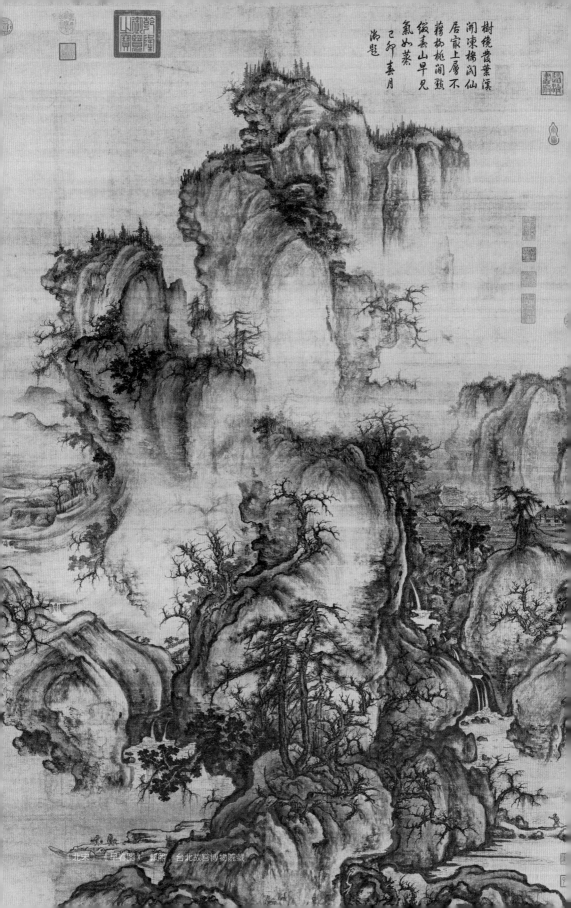

再看他的另一幅巨制《秋山行旅图》。峰回路转，栈桥相连，古树相依，一座精美的亭子隐现在画面的左端，仿佛静候着负重前行的旅人。

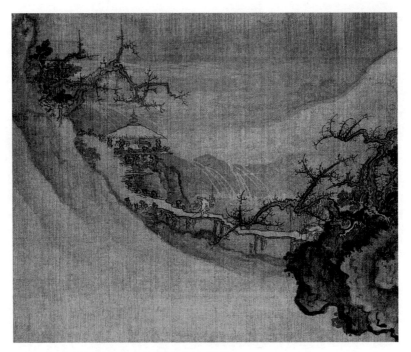

▲〔北宋〕《秋山行旅图》（局部）　郭熙（传）　私人藏

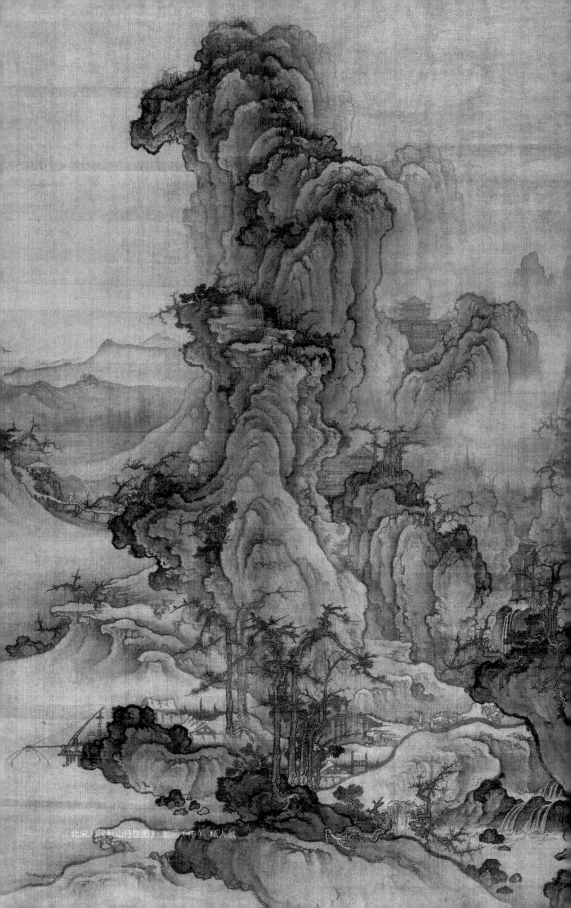

〔北宋〕《秋山行旅图》 郭熙〔传〕 私人藏

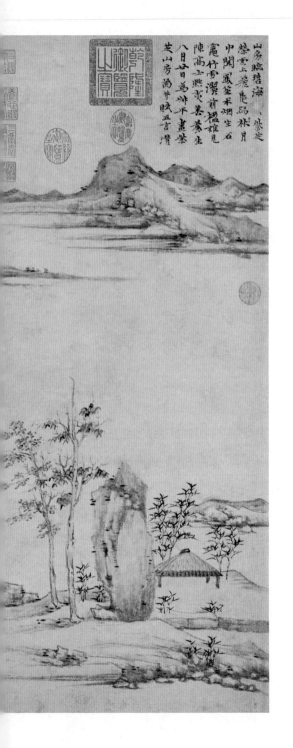

中国山水画依循高远、平远、深远"三远法"和远、中、近"三段式"，画中的亭子往往都出现在画面近三分之一或远三分之二的黄金分割线上，也是画中地脉的关键节点。这些亭子的位置承上启下，左牵右挽，是意象转换的节点，也是引导观者目光流转的标志。

许多人认为倪瓒笔下的四角攒尖茅草亭是最美的亭子。可能因为其造型简洁、淡雅、质朴，不着过多人工雕琢痕迹，像是从山水中长出来的一样。它总在最美的地方出现，却又不卑不亢，以最简单的形态成就最美的价值。

为什么山水画中那么美的亭子里大多都没有人呢？

风俗画写实，往往亭中有人。这是对客观现实的呈现，作者不会注入太多的主观思想情感。

文人画写意，要表达高远的意境、寂寥的情怀。亭中无人，是空亭待人，以静写动，充满期待和想象。如果亭子里有人，一般来说就会意象穷尽，余味尽失，观者也无以置身游观。

◄ 〔元〕《紫芝山房图》 倪瓒
台北故宫博物院藏

和现实中一样，这些古画中的亭子出现在最佳的位置，于其中可饱览最美的风光。

假如人生是一场旅行，那么这些亭子就是旅人的灯塔和避风港，寄托着人们的憧憬和希望。它不仅是风光无限之境，而且是人们身心修养之所、继往开来之处。

亭子体现了人和自然的亲近关系。古往今来，许多令人刻骨铭心的历史往事也都发生在亭子的栏边檐下。我们每个人都来过这个世界，并都曾在某个最美的地方停留，然后悄悄离去，前赴后继，生生不息。

感谢古人，为我们在画中留下了无数风景优美、待人归来的空亭子，让我们至今仍可以游观其间。

当然，古人如果只是自己一味地在亭子里孤独苦思，自我修行，可能一辈子都未必能真正参道开悟。要能停下来，还要能走出去，自然天地是需要去体验和感受的，得道者往往出现在可以得道的地方。那么，这些得道的世外高人都在哪里呢？

▼　〔南宋〕《楚山秋霁图》（局部）　米友仁（传）　弗利尔美术馆藏

肆 寻仙访道

寻仙访道一直都是中国山水画的一个主题。

在古人看来，崇山峻岭的神圣性是与生俱来的，乃是冲破尘寰、上通天界之处，亦应是神仙高人的居所。

古人在生活中如果遇到了无法解决的麻烦、无法解释的问题，往往就会开启寻仙访道的朝山之旅。这种旅行具有连接天地灵气的玄妙内涵，是登临圣境，在天地交汇之所寻求点化开悟的升华进阶之旅。南宋赵伯驹的《江山秋色图》就反映了古人游山访道的情景。在山道中行进的这两个人应该就是准备前往山顶寺院礼拜的朝山香客。

▼〔南宋〕《江山秋色图》 赵伯驹 北京故宫博物院藏

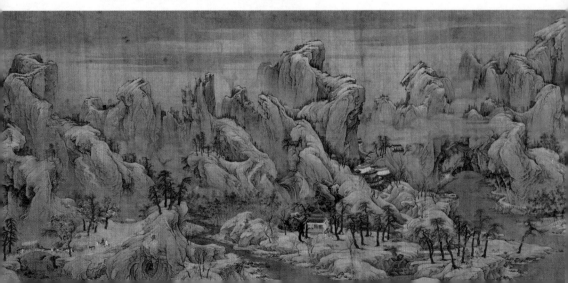

▲ 〔明〕《山庄高逸图》（局部） 李在 台北故宫博物院藏

与外显的、能够连接上天神明的山巅相对，山谷本身就自带一种幽深而智慧的气质，其内敛的空间形态是世间圣贤躲避乱世而隐修的所在。比如这幅宋代画作就名曰《松谷问道图》。

五代时期的《秋山问道图》中也是山谷间的一条蜿蜒小路通向了隐修高士的茅屋。

▲〔南宋〕《松谷问道图》 佚名 北京故宫博物院藏

▶〔五代十国〕《秋山问道图》（局部） 巨然（传） 台北故宫博物院藏

　　隐逸在山林里的圣贤往往品行高洁，大彻大悟，这也使其成为尘世中帝王将相寻求智慧的对象。比如，黄帝问道于崆峒广成子，汉高祖请教于商山四皓。

　　明代石锐的《轩辕问道图》中，黄帝一端的宫殿位于画面左下方，形制粗简拙俗且为滚滚红尘所遮蔽。广成子一端的宫殿处于画面右上方，形制精雅清秀且为苍松翠柏所掩映。两相对比，山外与山内，凡愚与圣贤的差异一目了然。

　　这幅元代佚名画家的《商山四皓图》中，汉家使节朝山寻圣身处凡境，一桥之隔的山谷中那处洞天福地，正是商山四皓之所在。画中两组人物存在着圣与俗的垂直空间对比和贤与愚的水平空间对比，最终以一种对角线布局来反映山外山内的这种落差。

　　为了达成神圣的愿望，入山求道的旅途也必然充满了磨砺与险阻，比如蜿蜒的山路、陡峭的峡谷、湍急的溪流、狭险的小桥等。但是，这些最终都会通往隐藏在重峦叠嶂中的仙宫塔寺，或掩映在苍松翠竹中的山房草庐，甚至是可能藏有宝典经书的幽玄洞天。

　　这一系列具有象征意义的图像元素聚合在一起，使得山水画中的寻仙问道之旅充满了朝圣的仪式感。

　　中国传统文化中，总有一种超自然的神圣力量存在。既是辅助皇权解决世间难题的帮手，又是制约皇权维护世间平衡的砝码。天地平衡之道是也。

▲ 〔明〕《轩辕问道图》 石锐　台北故宫博物院藏

〔元〕《商山四皓图》 佚名　北京故宫博物院藏

伍 汉宫乞巧

这幅传为南宋赵伯驹所作的《汉宫图》，是借汉代宫苑绘当时的南宋。

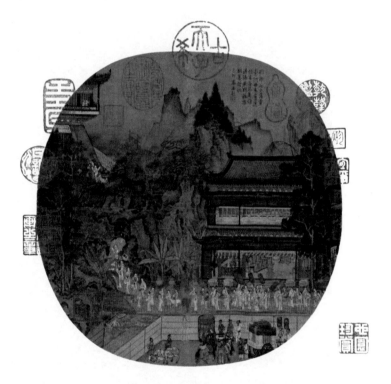

▲ 〔南宋〕《汉宫图》 赵伯驹（传） 台北故宫博物院藏

图绘皇家殿阁楼台，殿内陈设筵席，列置各种尊鼎礼器。

庭院铺锦道，设步障（古代王公贵族出行使用的一种用来遮挡风尘、视线的织物屏幕）。障内，宫女奏乐引导，嫔妃盛装相随。主角似是老、中、青三位后妃、公主，前引祭祀饩羊，后从华贵五扇。所有宫娥彩女，各持品物，列队两行，迤逦而行，缓登楼台。

〔北宋〕《乞巧图》 佚名 大都会艺术博物馆藏

这么盛大的场面是举办什么隆重活动呢？据考证，这是宫中女眷们每年农历七月七日夜例行的七夕乞巧活动。穿着新衣的女子们在庭院楼台中摆上瓜果祭品，带着自己做的女红作品，乞求织女星传授心灵手巧的技艺，称为"乞巧"。

古人祭祀阴阳有别，讲究"男不拜月，女不祭灶"。七夕乞巧是宋代宫中妇女专属的年度盛典，所有男士均要回避。所以庭院步障

▼〔明〕《乞巧图》仇英　台北故宫博物院藏

　　把所有男性车夫、随从人员和精美豪华的牛车马辂等全部隔离在外。

　　画家在尺幅之间不吝繁复。先以远山秀林映衬，又引假山高木入庭，是以宫中庭院向地借景之意象暗喻宫女们向天乞巧之主题。

　　这幅《汉宫图》通过描绘宫廷女性向织女星乞巧的活动，反映了古人效天法地的自然观。

　　修道成仙也好，求仙问道也罢，羽化成仙、位列仙班的梦想总是难以实现的。人们最终还是要回到现实中来体味人间烟火。经历了两汉时期如少年般沉迷于对神秘大自然的好奇和探索之后，历史性的求仙热潮渐消。

　　东汉以后，上起三国曹魏，中历西晋、东晋、十六国，下迄南北朝至隋统一，这一时期战乱纷争不断，民不聊生，生灵涂炭。国土长期分裂，朝代频繁更迭，士族地主阶层的统治腐朽混乱，阶级矛盾与民族矛盾十分尖锐。儒家名教也失去它原有的维系社会稳定运行的力量和作用。怀疑和否定一切的虚无主义泛滥，而外来的佛教在中原地区获得广泛传播，成为当时人们重要的精神信仰。

　　另外，作为社会文化精英的士人阶层，由于对现实世界普遍感到绝望，不得不寻求各种新的解决方案和精神寄托。

　　以前的经验都已失效。从魏晋南北朝开始，文人高士们逐渐冷静下来，自身的主体意识逐渐苏醒。改变不了混乱的现实，就充分释放苦闷的自己。他们标新立异，卓尔不群，呼朋引伴，隐逸山林，完全进入了一个自我释放的自由时代，纷纷活成了人间的散仙逸仙。

　　他们立足于眼前的绿水青山，坐而论道，谈玄说妙，更关注此时此刻的自我的现实人生体验。魏晋文人的风骨便是仙风道骨，优雅俊秀的山水便是人间仙境。于是，相对于前代求而未果的寻仙访道，他们掀起了一股重返人间、流连山水、回归田园的文化思潮。

　　当时的士人精英们一方面放浪形骸，纵情山水，另一方面也开始认真思考我是谁的问题。也正是在这个时候，出现了历史上著名的"竹林七贤"。

壹 竹林七贤

竹林七贤是指魏末晋初的七位名士：阮籍、嵇康、山涛、刘伶、阮咸、向秀、王戎。活动区域在当时的山阳县（今河南焦作修武县）竹林中。

史料上对"竹林七贤"有着非常清晰的说明。

《晋书·嵇康传》载嵇康"所与神交者惟陈留阮籍、河内山涛，豫其流者河内向秀、沛国刘伶、籍兄子咸、琅邪王戎，遂为竹林之游，世所谓'竹林七贤'也"。

南朝宋刘义庆《世说新语·任诞》记载："陈留阮籍、谯国嵇康、河内山涛，三人年皆相比，康年少亚之。预此契者：沛国刘伶、陈留阮咸、河内向秀、琅邪王戎。七人常集于竹林之下，肆意酣畅，故世谓'竹林七贤'。"

他们七人个性鲜明，在生活上不拘礼法，在政治上无为避世，在思想上针砭时弊。因志同道合，常常在竹林聚会喝酒，坐而论道，弹琴纵歌。竹林因竹子有高节不屈和脱俗隐逸的象征，成了七人共同的标签。

历史上，关于"竹林七贤"的画作很早就出现了。

南朝时期的《竹林七贤与荣启期》的陵墓砖画迄今已发现五处，均在江苏南京、丹阳一带。其中南京西善桥出土的一幅《竹林七贤与荣启期》砖画是我国发现最早的一幅砖画，也是保存最好的一幅砖画，是国家级重点文物。

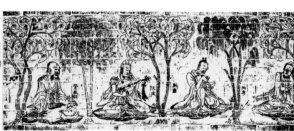

▲ 〔南朝〕《竹林七贤与荣启期》 南京西善桥墓砖画拓片 南京博物院藏

在南京西善桥附近的齐、宋后期大墓，丹阳建山齐废帝陵及丹阳胡桥齐景帝陵墓内均出土有《竹林七贤与荣启期》砖画，其人物形象、构图、风格基本相同，只是人物排列顺序和某些细节与题字略有差异。其中，西善桥出土的砖画在所有这些砖画中是艺术水平最高的。

《竹林七贤与荣启期》模印砖画由二百多块古墓砖组成，共分两幅，嵇康、阮籍、山涛、王戎四人占一幅，向秀、刘伶、阮咸、荣启期四人占一幅。人物之间以银杏、槐树、青松、垂柳、翠竹相隔。八人均席地而坐，但各自都呈现出一种最能体现其个性的姿态，同时手中大都持有他们各自的招牌式道具，展示着他们自由清高的理想人格。这样的人物形象反映了当时的士人学子追求个性、自我意识觉醒的历史文化潮流。难怪这个题材的砖画多次出现在南朝时期的古墓中。

我们来结合历史上记载的"竹林七贤"和荣启期的个性特征来对比看一下砖画中的人物。

嵇康为"七贤"之首，是一个性格豁达、文采飞扬的人物。据文献记载，嵇康"博综伎艺，于丝竹特妙"，且常"弹琴咏诗，自足于怀"。砖画中的嵇康"手挥五弦，目送归鸿"的动作神情，把人物的思想追求和形象气质表现得恰到好处。嵇康的这一形象，成了后世隐逸高士的精神象征和行为标志。

▲ 〔南朝〕《竹林七贤与荣启期》（嵇康）砖画拓片 南京博物院藏

阮籍是一个喜好饮酒、不拘小节的人，喜欢在山林中长啸，是用一种独特的运气方式吹口哨，以吸取天地清气，表现出一种全身心融入自然的独特气质。砖画中的阮籍侧身而坐，用口作长啸之状，

非常投入而陶醉。林中长啸后来也成为后世隐者的典型行为方式。

山涛好老庄之说，先隐后仕，精于权衡利弊，且有"饮酒至八斗方醉"的记录。在这幅砖画中，山涛手执一酒碗，席地而坐，"常作酒中仙，似醉非醉"是他的人生写照。

▲〔南朝〕《竹林七贤与荣启期》（阮籍）　▲〔南朝〕《竹林七贤与荣启期》（山涛）
　砖画拓片 南京博物院藏　　　　　　　　砖画拓片 南京博物院藏

王戎为人直率，有真知灼见而不修边幅，善舞如意。此砖画中的王戎手舞如意，姿态懒散悠闲，自得其乐。

向秀"雅好老庄之学"，研究颇深，如数家珍，是一个十足的道学家。砖画中的向秀闭目倚树，似乎在深思玄理。

▲〔南朝〕《竹林七贤与荣启期》（王戎）　▲〔南朝〕《竹林七贤与荣启期》（向秀）
　砖画拓片 南京博物院藏　　　　　　　　砖画拓片 南京博物院藏

刘伶嗜酒如命，"止则操卮执觚，动则挈榼提壶"，觥筹交错，来者不拒。砖画中的他手持酒杯斟酒，一副醉意朦胧之态。

阮咸精通音律，擅弹弦乐。这种被称为"阮"的弹拨乐器，相传就是由阮咸发明。画中阮咸挽袖拨阮，陶醉在音乐之中。

荣启期是春秋时期人，其思想行为与"竹林七贤"有相通之处。把他和"七贤"放在一起，除了满足两组砖画构图上对称的需要外，还有以荣启期为"七贤"前辈的含义。砖画中的荣启期端坐向前，神态威严，鼓琴而歌，的确有师表风范。

▲〔南朝〕《竹林七贤与荣启期》（刘伶）　▲〔南朝〕《竹林七贤与荣启期》（阮咸）
砖画拓片　南京博物院藏　　　　　　　　　砖画拓片　南京博物院藏

▲〔南朝〕《竹林七贤与荣启期》（荣启期）
砖画拓片　南京博物院藏

　　这些砖墓画从绘画水平上看，颇具艺术水准，应该都有一个共同的画稿母本。

　　砖画中人物形象线条圆润灵动，造型严谨准确，与东晋顾恺之的《列女仁智图》中的线条特征和人物表现手法十分接近。

▲　〔晋〕《列女仁智图》（局部）　顾恺之（传）　北京故宫博物院藏

　　砖画中各种树木的形象和画法凝练概括，简洁大方，与同出自顾恺之之手的《洛神赋图》中的背景树木造型亦如出一辙。

▲〔宋〕《摹东晋顾恺之洛神赋图》（局部）佚名　北京故宫博物院藏

　　而且，唐代张彦远的《历代名画记》中还曾提到过：顾恺之曾画阮咸与"古贤"荣启期像。所以，这幅砖画原稿很有可能出自顾恺之之手。

　　唐代画家孙位又绘制了绢本设色的同题材画作《高逸图》，原名应为《竹林七贤图》，现藏于上海博物馆。从画面的构图布局来看，此图明显受到了南朝砖画母本的影响。

　　画名"孙位高逸图"为宋徽宗赵佶所题，现存《高逸图》为《竹林七贤图》残卷，图中只剩四贤。在长卷式的画面中，四位竹林高士分别坐于华丽的毡毯上，以树石相隔，每人身旁都有一名小童侍候。画作既描绘了七贤高士的个性特征，又突出了他们的高逸不群的共性。

　　该画作最右边的是山涛。他身披宽袍，上身袒露，体态雍容，双手前伸，倚着靠垫而坐，正目视前方，眉宇间流露出精明而傲慢的神色。第二位手舞如意的是王戎，仍是一副自得其乐的表情。第三位捧杯纵酒的是刘伶，他已经喝醉了，回首蹙眉欲吐，小童则手

▼〔唐〕《高逸图》 孙位 上海博物馆藏

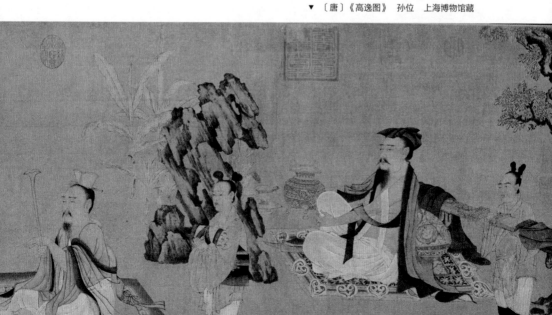

持唾壶在身旁跪侍。第四位是手执麈尾的阮籍，他看上去似笑非笑，其实是正在抿嘴长啸。画中人物彼此之间以蕉石树木相隔，使气氛静穆安闲。在这幅残缺的《竹林七贤图》中尚缺嵇康、向秀、阮咸3人。

《高逸图》中四贤的面容、表情、体态、服饰各异，兼以小童动作、器物设置表现人物个性。但那种"不事王侯，高尚其事"的魏晋士族的名流风度是一致的。

孙位在创作过程中，特别注重对人物眼神的刻画，深得顾恺之"传神写照，正在阿堵中"的精髓。

画中的花木树石映衬着士大夫的品性气质，虽将人物隔开，却无突兀之感。整幅画面中，每个人物的动作情态均统一在一种和谐的氛围之中。

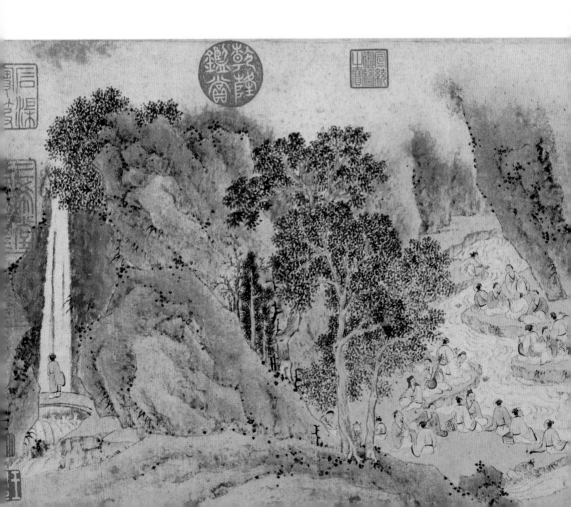

贰 兰亭修禊

竹林七贤的时代过去约 100 年后，新一代的东晋文人名士崛起。

不像竹林前辈那样放浪形骸，极端决绝，他们开始选择以一种更平和的方式对待自己，以一种更从容的心态协调自己和自然的关系。

这一次，他们选择来到了水边。

东晋永和九年（353）三月三日，东晋名士、大书法家王羲之与谢安、孙绰、支遁等名士 41 人相约，于会稽山阴的林木葱郁、风景秀丽的兰亭水边，组织了一次历史上最为有名的雅集修禊活动，史称兰亭修禊。

▼　〔明〕《兰亭序全卷》 祝允明　辽宁省博物馆藏

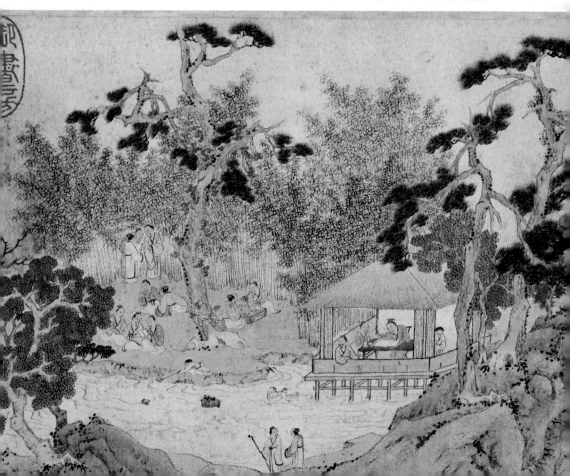

古人过上巳节的习俗源于周代，每年农历三月上旬"巳日"这一天（魏以后始固定为三月三日），人们到水边举行祭祀仪式，沐浴洗濯，举火烧毒，以求在新春时节消除污秽，免去灾邪。这种活动叫作祓禊，也称修禊。

汉以后，上巳节的祭祀意味逐渐变淡，文人们开始相约雅集，戏水游玩，饮酒赋诗。

王羲之组织的兰亭修禊活动中，大家一起做曲水流觞之戏。以觞盛酒，以盘托觞，置于水上使其顺流而下。各人分坐于曲折的溪

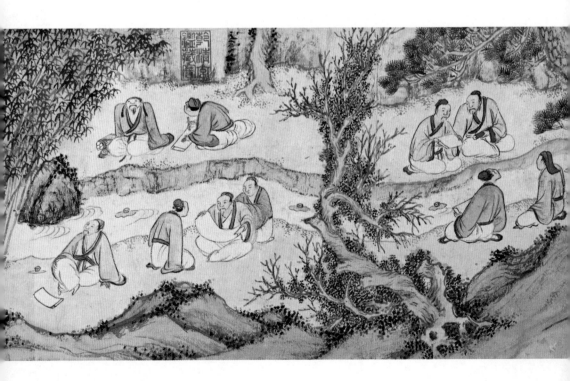

水旁，若酒觞盘停止于某人面前，他就必须一饮而尽并即席赋诗，否则就要罚酒。当天，共有 26 人作诗 32 首。

兰亭修禊，曲水流觞，脱凡尘而入山林，沐春风而育新生，濯清流而消污邪，顺天意而咏人文。天做一半，我做一半，非常吻合古人"天人合一"的价值观，因而成为中国古代经典的审美主题，也是宋元明清历代画家经久不衰的画题。无数的画家为之折腰提笔，挥毫泼墨，图以言志。

▼　〔明〕《兰亭修禊图》（局部）钱榖　大都会艺术博物馆藏

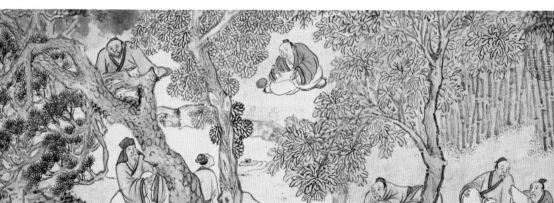

同时，曲水流觞也成为中国古代园林营造的一个经典主题。

魏晋时期，是利用天然的曲溪。

隋唐时，呈现出两个发展方向。要么是更精致便捷的庭院引水，廊下赏玩；要么是更豪放的大唐气象，曲江流饮。

到了宋代，人们开始凿地导流，将曲水流觞引入室内。司马光独乐园的弄水轩就是一个样板。

▲ 北宋黄庭坚在湖北宜宾开凿的流杯池

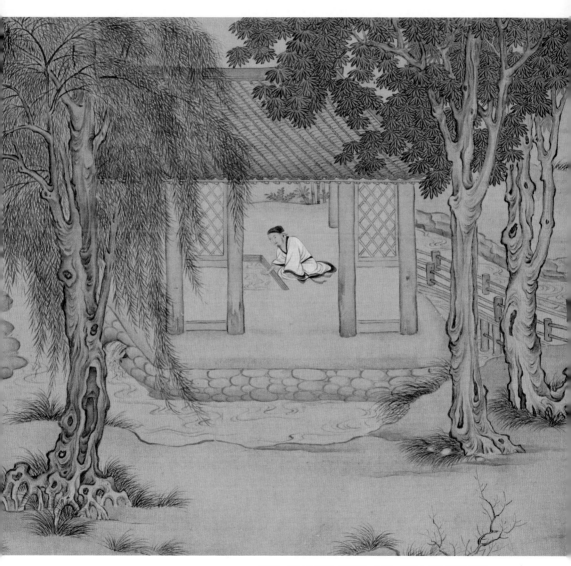

▲ 〔明〕《独乐园图》（局部） 仇英　克利夫兰艺术博物馆藏

明朝在继承宋代模式的同时，垂足高坐时代的文人们把曲水流觞搬上了桌，即流水音亭。石案开槽，注水流杯，照样不亦乐乎。

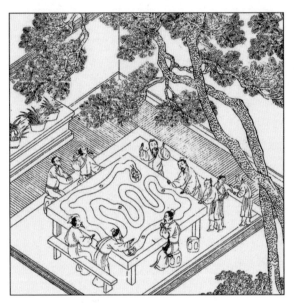

▲ 〔明〕《环翠堂园景图》版画

到了清代，文化管控严格，民间的曲水流觞随文人雅集一起消失殆尽。但是清代的帝王们偷学唐宋样式，悄悄在北京城修建了褉赏亭、猗玕亭、沁秋亭等多处曲水流觞雅境。

千百年来，曲水流觞长盛不衰的历史逻辑，大概是缘于它为那些既仰慕自然又留恋世俗的中国古代文人，提供了一个聊以慰藉的折中方案。

逍遥自在如曲水，功名利禄在杯中。但千百年来，又有几人可两者兼得？

叁 葛洪移居

如果出世的逍遥自在和入世的功名利禄无法兼得，那就只能坚定地选择一边，比如东晋的葛稚川。

葛稚川就是葛洪，东晋道教学者、著名炼丹家、医药学家，曾入仕受封为关内侯，后隐居罗浮山炼丹，著有《神仙传》《抱朴子》《肘后备急方》《西京杂记》等。

东晋时期，战乱不断。咸和二年（327），葛洪赴任广西勾漏令，途经广州。

刺史邓岳告诉他罗浮山是一处物华天宝的好地方，表示愿意支持他在罗浮山炼丹。罗浮山中有道教所列"十大洞天"中的第七洞天以及七十二福地中的第三十四福地，可谓是道教中的重要仙山。

葛洪遂决定中止赴任，举家避世隐居于罗浮山。他在朱明洞前建庵修行，炼丹种药，著书讲学，从学者甚众。卒于东晋兴宁元年（363），享年81岁。

葛稚川移居罗浮山的故事，充满了古人对自然的崇拜和探索精神，其坚定的归隐态度、高逸的修行气质、丰硕的医药成果为后世文人所敬佩推崇，津津乐道。他们也将葛稚川移居的故事视为隐遁山林、自在生活的象征。

"葛稚川移居图"是中国传统绘画中一个长盛不衰的母题。从唐末开始，便有画家将这一主题引入画中，之后历代画家摹写不断。

元代画家王蒙的《葛稚川移居图》当算其中的佼佼者。

画面重点描绘了罗浮山秋天的自然环境。重峦叠嶂，林木茂密，溪瀑奔流，山谷幽深。绿枝红叶交相辉映，茅亭草舍掩映其中。画面整体呈现出一种明丽清新又敦厚祥瑞之气。

画家截取了葛洪在移居路上即将到达罗浮山居住地的一段情景。借助蜿蜒的山路，引导观者的视线层层深入。

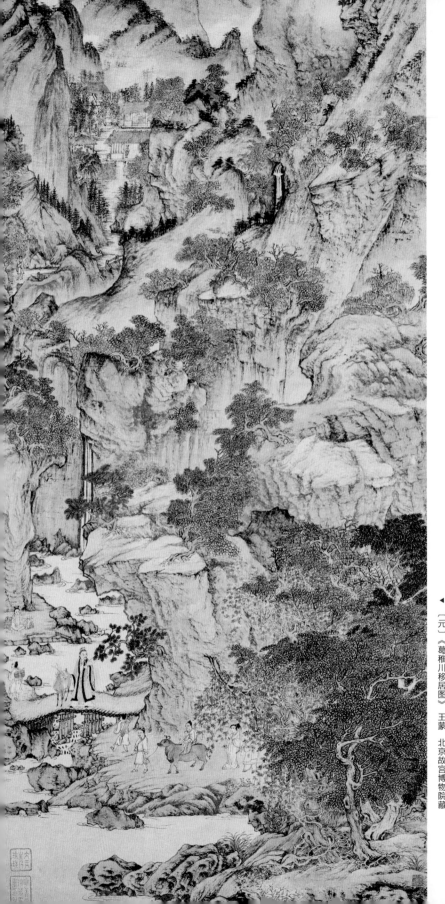

〔元〕《葛稚川移居图》 王蒙 北京故宫博物院藏

桥头之上，葛洪头戴道冠，身着道服，右手牵鹿，左手持扇，一派仙风道骨。过了这座桥，仿佛就是仙凡两界了。此刻，葛洪正转身回头望身后妻儿老小一行。这样的形象和姿态体现出男主人公一种既尊天道又近人情的思想情怀。

历史上的实际情况也恰恰如此。葛洪移居罗浮山并没有消极避世，在修道炼丹的同时，他也遍植草药，编著医书，看病救人，广开学堂。既避世又济世，为自己和后世的文人们找到了一个可以自洽的人生模式。

葛洪的医学著作《肘后备急方》，书名的意思是可以常备在肘后（带在身边）的应急实用医书。书中收集了大量救急医方，所需药材也都是易购易得的廉价常见草药，大大惠泽了普通百姓。

我国药学家屠呦呦发明的青蒿素获得 2015 年诺贝尔生理学或医学奖，就受到了《肘后备急方》的启发。

广州罗浮山种植草药的传统一直延续至今，目前仍是国内重要的中草药种植基地和中医药产业基地，东晋名士葛洪功不可没。

鉴于元代特殊的历史环境，道教盛行。表现道教题材的绘画作品也为数众多。

作为元四家之一的王蒙与东晋葛洪的人生境遇十分相似，同样是系出名门，入仕不成，避世隐居。两人虽然年代相隔久远，但所处环境均为乱世，均避世而不弃世。所以王蒙能作出《葛稚川移居图》这样的千古佳作，也是感同身受，由己推人。

肆 青绿山水

魏晋南北朝时期，士族阶层谈玄说道，纵情山水，隐逸田园。

他们对大自然投入了无限的热情，给予了无尽的赞美，使得自然山水在中国传统文化体系中的地位不断上升，在绘画领域也逐步由人物背景走向前台，成为绘画的主角。

到了隋代，一幅比较成熟的山水画作品问世了。它承上启下，使山水画成为一门独立的画科，开创了中国山水画的千年宗脉。

这就是隋代展子虔（约550—604）的青绿山水画《游春图》。这是目前唯一的展子虔传世作品，也是中国现存最早的一幅山水画。该画为绢本，青绿设色手卷，画幅43厘米×80.5厘米，上有宋徽宗题写的"展子虔游春图"六个字，目前藏于北京故宫博物院。

早期昂贵的青绿矿物颜料是被古代的宫廷画家们最先开发使用的，除了描绘寺院的壁画以外，就是用来表现帝王治下的青山绿水。这幅存世最早的青绿山水画就诞生在这样的背景之下。

▼〔隋〕《游春图》展子虔 北京故宫博物院藏

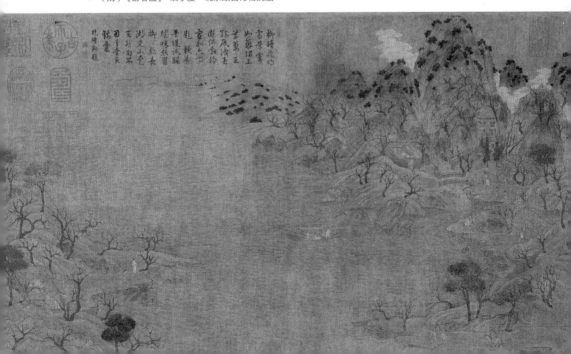

该画以古人春游为主题，画幅虽然不大，但是采用全景式布局，视野宽广，场面开阔。图中水天相接，青山叠翠，桃红柳绿，江湖荡漾，应是一处观光胜地。岸上绿草如茵，有人策马山径，有人驻足湖边。美丽的仕女泛舟水上，春风和煦，水面上波光粼粼。

《游春图》在中国山水画历史上具有开创意义。

在此之前，依附于人物故事画的山水画在表现方法上有很大的局限性，按照古人的说法就叫作"人大于山""水不容泛""树木若伸臂布指"，处于一种完全失真的幼稚状态，如东晋顾恺之的《洛神赋图》。说明在表现自然山水景物，或者人物与景物的关系上，此前的画家们还没有找到适宜的艺术表现手法，无法独立描绘壮阔秀丽的山川形貌。

纵观整个《游春图》，可以看出该画以山川水系为主体遥摄全场，遍立树石，点缀白云，间杂楼阁，布设院落，穿插桥梁，水泛舟船，其间分布人物车马。最终使得这些景物交相辉映，相辅相成，共融于春光明媚的景观主题。

所以，该画的一个突破性的艺术成就是，在复杂的场景中进行全景式的合理构图布局，较好地处理众多景物之间的大小、前后、远近、层次等一系列位置关系，呈现出较为合理的透视效果。

这在中国古代绘画史上是一个了不起的进步，确立了中国山水人物画的基本表现形式和审美取向，基本上解决了制约山水画发展的一些理论瓶颈问题。这都是山水画逐渐成熟的标志。

当然，画中远方植被用石青色块点染，近处树木则精勾细描，独株呈现，互不叠交，疏不成林，也反映出早期山水画的笔法尚未成熟。

《游春图》的出现代表着从隋代开始，山水画逐渐从人物故事画的背景中脱离出来，成为一门独立画科。《游春图》正好反映了这种变化过渡。

至此，无数的青山绿水、大好河山便源源不断地涌入中国古代画家的笔端和纸上。

⑤游春时代

隋代展子虔的《游春图》，不仅开启了中国山水画的时代，而且开启了一个春游时代。

一年之计在于春。中国古代是农业社会，历来对春天十分重视，春季里上巳节的祭祀活动也十分盛大。春天草木生发，生灵苏醒，万象更新，人们也会沉浸其中，沐浴春光，与自然万物共享生机。

大唐初定，天下久乱终归一统，人们终于可以安定下来，进入正常的生活状态，对生机盎然的春天有着特别的共鸣。

郊野春游成为人们体验自然力量，向往美好生活的重要活动。享受春天，某种程度上也是享受大唐盛世。所以唐代的春天里注定要发生许多故事。

说到唐代春游的盛行，就绕不开这三月三日的上巳节和一个每年举办的盛大官方活动的引导示范。这就是史上著名的曲江宴。

曲江池位于陕西省西安市南郊，北临大雁塔，距城约5千米。它曾经是我国汉唐时期的一处富丽堂皇、景色优美的开放式园林。曲江池两岸依地势的连绵起伏建有亭台水榭、宫殿楼阁，并遍植各种花草树木，一年四季景色宜人。

曲江宴是唐代进士放榜后的庆祝之宴。唐代科举秋季考试，次年春天放榜，皇帝也会亲自参加。新科进士正式放榜之日，恰好赶上上巳节。春暖花开，皇帝、王公大臣等与宴者可以一边欣赏曲江边的春景，一边品尝美味佳肴。唐代诗人孟郊的"春风得意马蹄疾，一日看尽长安花"说的就是此情此景。

唐人李淖在《秦中岁时记》中曾写道："上巳，赐宴曲江，都人于江头禊饮，践踏青草，谓之踏青履。"

唐代选拔官员的科举考试中，进士考试是最难的一科。要历时多年，通过礼部组织的层层选拔考试才有可能中第。正所谓"三十老明经，五十少进士"，可见考取之艰难。"岁岁人人来不得，曲

108

江烟水杏园花"，举子们一旦中第，对这样一件关乎个人前途命运、门庭荣辱兴衰的大事，自然是要请上自己的亲朋好友和恩师好好庆祝一番。庆祝的形式就是参加曲江宴。又因举行宴会的地点一般都设在曲江岸边杏园的亭子中，所以也叫"杏园宴"。

好不容易中第的新科进士们需要一次彻底的放松，难免开怀畅饮。不愧为大唐气象，他们把古人在小溪上举行的"曲水流觞"饮酒赋诗的雅戏照搬到了壮观的曲江上。依然放杯至盘上，再放盘于曲江上使之随水流转，酒杯流至谁面前，谁就要举杯畅饮，并当场作诗，再由众人进行品评，称为"曲江流饮"。

与孔子的杏坛讲学一脉相承，后来"杏园宴"也逐渐演变为文人雅士们尊师重教、吟诵诗作的"文坛聚会"。

上巳节期间，曲江之上如此规模盛大又丰富多彩的庆祝活动，自然会带动整个长安城老百姓的春游热潮。大唐的春游活动随之蔚然成风。

唐代画家李昭道的《曲江图》轴精心刻画了当时曲江山清水秀、鹿鹤悠然、车船往来、游人如织的一派繁华景象。曲江踏青已经成为唐代的重要民间习俗。

春游作为唐代的一项全民活动，在古诗中有不少记载：

踏青看竹共佳期，春水晴山被禊词。

——刘商《春游》

逢春不游乐，但恐是痴人。

——白居易《春游》

三月三日天气新，长安水边多丽人。

——杜甫《丽人行》

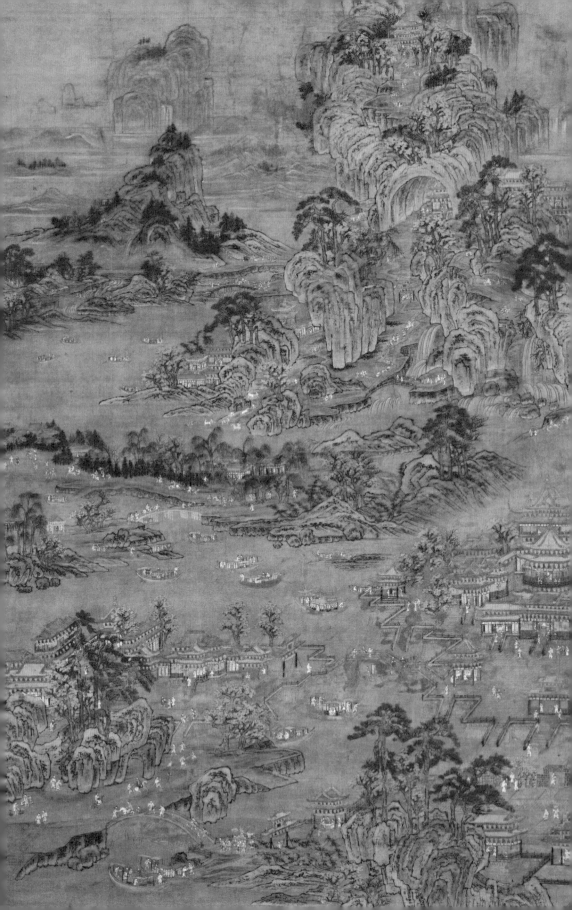

　　在绘画领域，虽然唐画流传下来的比较少，但是历代也有不少反映唐人春游题材的画作存世。如传为唐人所作的《春郊游骑图》、五代十国时期赵嵒的《八达春游图》、宋人的《春游晚归图》等。

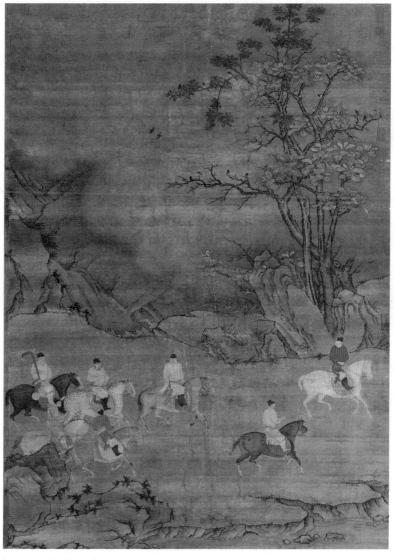

▲　〔唐〕《春郊游骑图》　佚名　台北故宫博物院藏

◀　〔唐〕《曲江图》轴（局部）　李昭道（传）　台北故宫博物院藏

〔五代十国〕《八达春游图》 赵嵒 台北故宫博物院藏

▲ 〔宋〕《春游晚归图》 佚名 北京故宫博物院藏

唐代周昉著名的《簪花仕女图》中，出现了牡丹、玉兰等春季花卉，反映的也正是唐代宫苑贵族妇女游春自赏的情景。

▼〔唐〕《簪花仕女图》 周昉 辽宁省博物馆藏

▲〔南宋〕《香山九老图》 马兴祖（传） 弗利尔美术馆藏

南宋马兴祖的《香山九老图》，描绘了白居易晚年定居洛阳时，于唐武宗会昌五年（845）三月二十四日，组织八位志趣相投、年纪相仿的文人名士于香山游春雅集、饮酒赋诗的情景，史称"香山九老会"（九老分别是唐代文人胡杲、吉旼、刘真、郑据、卢贞、张浑、白居易及李元爽、禅僧如满）。

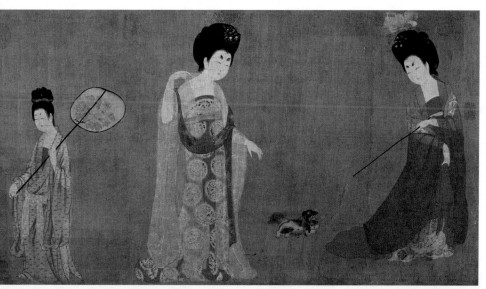

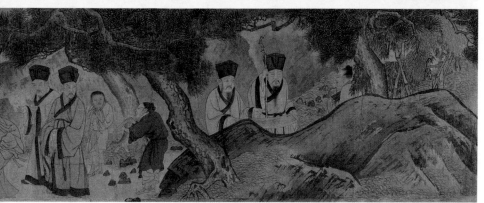

当然，唐代最著名的春游题材画作当数张萱的《虢国夫人游春图》。原卷佚失，现存北宋赵佶《摹张萱虢国夫人游春图》。

此图描绘的是天宝十一年（752），唐玄宗宠妃杨玉环的三姊虢国夫人及其眷属、侍从盛装春游的情景。图中共绘八骑九人，画家不着背景，突出表现人物。

首骑走在队前者，头戴幞头，身着青色长衫，细看为女扮男装。唐代宫廷的公主、贵妇有穿男装的风尚。她的坐骑为只有王公贵族才能乘用的三花马，鞍座下刺有一腾飞猛虎，张牙舞爪，暗示"虢"字虎爪划痕之本意。障泥上绣一对鸳鸯，表明她与唐玄宗非同寻常的关系。此人气度雍容，目视前方，主导着队伍的行进，应该就是虢国夫人。在队尾处还有一匹尊贵的三花马，马上坐的应该是虢国夫人的女儿和乳母，左右两侧各有男女侍从保护。队中其余亲眷、侍从各随其位，有序跟进。图中人马行进非常和谐，姿态雍容优雅，动势舒缓从容，传神地反映出唐代皇家权贵出游的气质和风貌。

唐代达官贵人的春游男女有别。《虢国夫人游春图》中，贵妇

▼ 〔北宋〕《摹张萱虢国夫人游春图》 赵佶（传）辽宁省博物馆藏

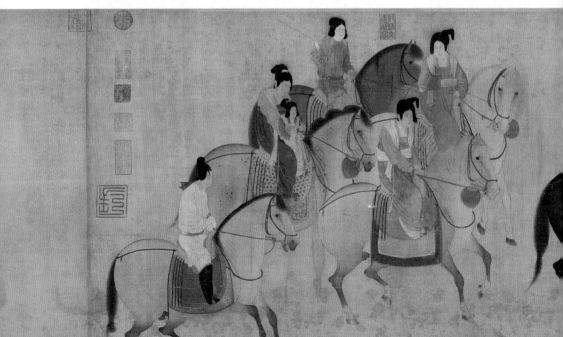

们外出春游，走马观花，更像是一次雍容华贵的走秀。而传为唐代的《春郊游骑图》（第111页）中，男人们春游的玩法则完全不同。

画中共绘七人骑马于郊野游春。前面两人一左一右开道引路。中间一人骑马侧身成正面，神色沉静肃穆。其长袖衣衫与其余6人不同，马鞍下飘着代表高贵等级的四条皮鞘，是画中的男主角。后面四位随从有的拿着长长的弹弓，有的拿着绸布包裹的马球棍，有的挟带着一把古琴。还有一位用皮绳斜背着一个凤头酒瓶，腰上还系着杯盏盘碟等物。这支保持战斗队形的春游队伍虽人数不多，但气场强大，流露出一种精干利落、剽悍武勇之气。

一次春游为什么要搞得如此威武雄壮呢？

唐人深知"五胡乱华"之痛，充分吸收了游牧民族的尚武之风。唐代贵族往往把春游也视作一次练兵习武、强身健体的演练。正如后世所谓的秋狩围猎。

所以，唐代的春游还有另外的深意，古人早就知道忘战必危的道理。

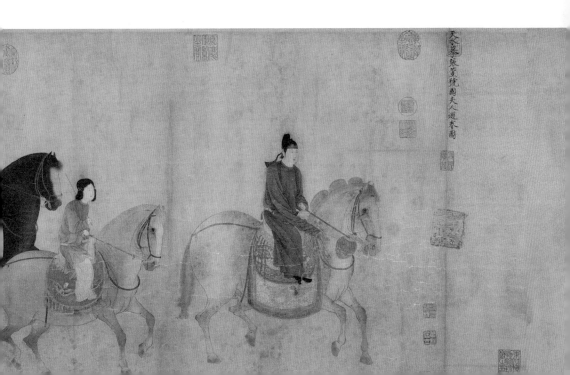

陆 仙山楼阁

到了唐代，辰砂、赤铁矿、褐铁矿、雄黄、雌黄、金、孔雀石、氯铜矿、蓝铜矿、青金石、高岭土等各种青绿矿物颜料的应用日益成熟，迎来了一个青绿金碧山水画创作的高峰。

早期的青绿矿物颜料十分难得且价格昂贵，只能供宫廷画家使用，非一般画匠可得。故而早期的青绿山水画也不会表现寻常人间烟火，首先主要被用来描绘人们理想中的壮丽的皇家宫苑、奇伟的仙山楼阁。所以，只有有宫廷背景的人，才有可能成为推动早期青绿山水画走向成熟的天选画家。

中国绘画的青绿金碧山水开始走向成熟的标志是隋代展子虔的《游春图》。到了唐代，山水画进一步向着法度严谨、笔墨精妙、设色巧丽、境界引人的方向发展，日益走向成熟。张彦远在《历代名画记》中说"山水之变，始于吴（吴道子），成于二李。""二李"就是李思训、李昭道父子。

李思训（653—716），字建睍，一作建景。陇西狄道（今甘肃省临洮县）人，唐朝宗室、官员、书画家，唐太祖李虎玄孙、华阳县公李孝斌之子。李思训出身宗室，唐玄宗开元初年，进拜右羽林卫大将军，封彭国公。后官至右武卫大将军。他善丹青，书画称一时之绝。唐朝宗室的身份及优游富贵的生活，使他钟情于使用昂贵的青绿颜料描绘雄伟壮观的楼阁殿宇和秀美瑰丽的青绿山水。这种创作方向符合王公贵族的审美情趣，也与大唐的盛世气象相吻合。

他的山水画作世称"李将军山水"。其山水树石，师法隋代展子虔，并加以发展。在创作手法上，李思训以遒劲的笔力，逐步摸索出"青绿为质，金碧为纹""阳面涂金，阴面加蓝"的色彩运用方法，很好地表现出山石阴阳向背的质感，呈现出金碧辉煌、奇伟秀丽的视觉效果，具有浓郁的理想主义色彩和装饰意味，渐成"金碧山水"一派。唐代朱景玄《唐朝名画录》评价其为："国朝山水第一，列神品。"

李思训的《江帆楼阁图》正是具有中国早期青绿山水画风格特色的代表作品。

〔唐〕《江帆楼阁图》（宋代摹本） 李思训 台北故宫博物院藏

与展子虔的《游春图》类似，
该画描绘的依然是游春主题的场景，
也是青绿与金碧结合的山水画。不
过，与场面辽阔的全景式的《游春图》
不同，该画以俯瞰角度，仅仅绘制青
山江岸之一隅。意境更加突出，技法
明显也更为成熟，似乎也是南宋"一
角半边"式构图山水画的鼻祖。

画中左侧江岸，山峰峻峭，树木
茂盛，桃红柳绿，层叠错落。山脚树
丛中数栋红柱青瓦楼阁屋舍若隐若
现，有人流连在庭廊之下。景观层次
分明，结构清晰。

江岸边有两人驻足赏春，另有主
仆四人沿江边小路而行，主人骑马，
三个仆人挑担提物，前后相随。画面
节奏缓急相间，动静结合。右上方江
水浩荡，波光粼粼。一只泊舟垂钓，
两艘帆船远行，凸显了极目千里、江天
一色的广阔天地。这一部分与左侧江
岸形成了疏密对比，有山高水长之意。

春天万物生发，欣欣向荣。游人
徜徉其间，乐山乐水。静立江岸沐春
风，江上帆舟行万里，于山河一隅见
广阔天地。

不过，在唐代，不是所有的春天
都那么美好，比如这幅李昭道的《明
皇幸蜀图》。

青绿阔山迥
崎岖道路长
宛人多结束行
李自周详缓
葛名和利那
尝劳兴忙年
陈失姓氏北宗
近乘唐
甲午新秋
治题

▲ 〔唐〕《明皇幸蜀图》 李昭道（传） 台北故宫博物院藏

121

李昭道（675—758），字希俊，陇西成纪（今甘肃省秦安县）人，唐朝宗室、画家，唐太祖李虎六世孙，彭国公李思训之子。门荫入仕，起家太原府仓曹，迁集贤院直学士，官至太子中舍人。擅长青绿山水，画风巧赡精致，不厌繁复，世称"小李将军"。《明皇幸蜀图》传为其名作。

公元755年，唐朝发生了著名的"安史之乱"。唐玄宗丢了首都长安，第二年初夏，他带人逃往四川避难。这幅画描绘的就是他们在蜀地群山中行旅的情景。古代君王驾临某地，称"幸"。作品名称中用"幸"字，在这里有美化之意。

在巍峨的崇山峻岭之间，一行人马顺着右侧山路而下，向远处山腰栈道而行。画中穿一身红衣，乘三花黑马的人正待过桥，他就是唐明皇李隆基，身后是随行的诸王及嫔妃等。嫔妃们均着胡装，戴帷帽，反映了当时的历史风貌。

画面中间，因一路旅途劳顿、人困马乏，队伍解鞍卸马在林间休息，有一头骡子疲惫得躺地滚尘。自顾恺之《洛神赋图》首创以滚尘马表现旅途的艰辛之后，滚尘马成了一种旅行疲惫的表达定式。

左侧道路前方群峰耸立，白云萦绕，山径隐现，栈道危架，充分显示出"蜀道难，难于上青天"的地理环境。

相较于展子虔的《游春图》，李昭道的《明皇幸蜀图》对山水树木、景物和人物之间的透视关系处理得更为精细准确，思想意境的主次关系也更为清晰明了，标志着古代山水画进一步成熟。

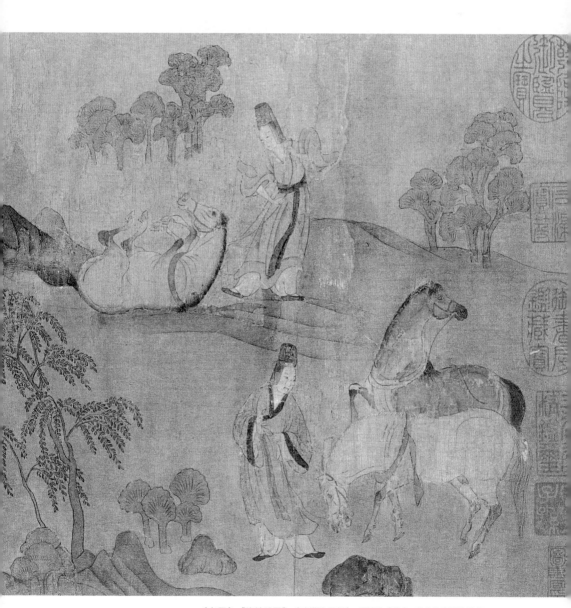

▲ 〔东晋〕《洛神赋图》（宋摹本局部） 顾恺之（传） 北京故宫博物院藏

第四章 安顿生命

壹 辋川入居 貳 草堂十志

叁 潇湘八景 肆 龙眠山庄

在展子虔和李思训、李昭道父子等隋唐画家兴奋地描绘春天的青山绿水、辉煌的皇家宫苑，以及奇伟的仙山楼阁之后，一切理想主义终归还是要回到烟火人间。

有人开始真正关心自己的居住环境，想把家建在自然里，也想把自然留在家中，为自己构建一处理想的人间居所。

于是，有人不仅下决心把它建了出来，而且把它画了出来，创作出一幅影响深远的千古名作。这个人就是王维，这个居所就是辋川别业，这幅画就是《辋川图》。

壹 辋川人居

终南山地处秦岭一脉，位于中国南北方的分界线上。这样特殊的地理位置，使得终南山气候良好，水土盈润，草木丰茂，风景秀丽。不但拥有完整的山地生态系统以及生物多样性，动植物资源十分丰富，而且拥有众多的秀峰异石、幽谷清流、溪桥古道等。其北麓的楼观台被道教评为"天下第一福地"。终南山也是中国文化重要的发源地和摇篮。

王维对终南山一带的地形地势、自然风光和人文气质早就情有独钟。

唐玄宗开元二十九年（741）至天宝三载（744），他曾隐居于距长安不远的终南山一段时间。期间写过一首《终南山》表达喜爱之情，抒发流连之意。

> 太乙近天都，连山接海隅。
>
> 白云回望合，青霭入看无。
>
> 分野中峰变，阴晴众壑殊。
>
> 欲投人处宿，隔水问樵夫。

王维天资聪慧，仕途顺达，但他长期处于出世与入世的矛盾中，

一直过着半官半隐的生活。想要真正归隐又无法做到，"欲投人处宿，隔水问樵夫"所言正是此种境况。

对归隐心心念念的王维在四十岁左右时，终于下决心购得同时代诗人宋之问在终南山辋川的"蓝田别墅"，一方面作为他母亲奉佛修行的清静之地，一方面作为自己和友人裴迪一起作画赋诗、参禅礼佛的隐居之所。

有诗留存：

> 寒山转苍翠，秋水日潺湲。
>
> 倚杖柴门外，临风听暮蝉。
>
> 渡头馀落日，墟里上孤烟。
>
> 复值接舆醉，狂歌五柳前。
>
> ——王维《辋川闲居赠裴秀才迪》

辋川在西安市蓝田县城西南约五千米的尧山间，地处终南山系。这里青山逶迤、重峦叠嶂，奇花野藤遍布幽谷，瀑布溪流随处可见，是秦岭北麓终南山系中一条风光秀丽的川道水路。川水自尧关口流出后，蜿蜒流入灞河。

古时候，川水流过欹湖，两岸山间也有几条小河同时流向欹湖，由高山俯视下去，好像辋辐相连的车轮（"辋"指的是车轮外周与辐条相连的圆框），因此叫作"辋川"。

▼〔北宋〕《临王维辋川图》（局部）郭忠恕（传）台北故宫博物院藏

辋川在历史上不仅为"秦楚之要冲，三辅之屏障"，而且是达官贵人、文士骚客心驰神往的风景胜地，素有"终南之秀钟蓝田，茁其英者为辋川"之誉。"辋川烟雨"为蓝田八景之冠。

辋川有锡水洞，相传八仙之一的韩湘子曾在此修炼得道，羽化成仙，故被奉为道教第 55 福地。

在《新唐书·王维传》中保留了对辋川风貌的记载："地奇胜，有华子冈、欹湖、竹里馆、柳浪、茱萸沜、辛夷坞，与裴迪游其中，赋诗相酬为乐。"可见这里确是一处山环水绕的风景胜地。

王维在宋之问"蓝田别墅"旧址一带营建了史上著名的辋川别业。其布局体系大约可分为三大部分：

第一部分，以谷口辋口庄为中心，比邻宋之问旧宅的故址"孟城坳"，惠承前人树，与贤永为邻。背后依托的绵延山岗曰"华子冈"。背山面谷，辋水前流，风水宝地，宜于置屋。故"辋口庄"成为王维主居寓所。

第二部分，向南自"结文杏为梁，以香茅为宇"的山馆"文杏馆"起始，依次是翠竹丛生的"斤竹岭"，种植木兰花的篱笆花圃"木兰柴"，长满茱萸的"茱萸沜"，和槐荫幽蔽、青苔满地、曲径通幽的深宅禅房"宫槐陌"。

再往南就是大名鼎鼎的鹿苑"鹿柴"，"空山不见人，但闻人语响。返景入深林，复照青苔上"说的正是这里。

最后抵达"北宅"，这是一座临湖而建的工字形三进宅院，是王维最爱停留的院落。在此可以欣赏日夜流淌的辋水，体验更广阔的天地。

辋水注入整个辋川别业中的水堂洞庭——欹湖，正是"平湖生气象，云影并天光"。

第三部分，从"欹湖"始，经湖畔柳浪林荫，于湖上建亭，名"临湖亭"，是赏湖观水的好去处。两条涧水自亭畔注入湖中，称为栾

家濑与金屑泉，湖南边的南宅松柏掩映，过了白石滩，就到了竹林深处的"竹里馆"。这里幽雅僻静，是王维自己修行参禅的道场。旁边就是可自给自足提供日用物产的辛夷坞、漆园、椒园。

唐代张彦远在《历代名画记》中说："清源寺壁上画辋川，笔力雄壮。"所以一般认为《辋川图》是王维画在清源寺墙壁上的一幅壁画。后来寺毁画灭，现在人们所见到的《辋川图》都是后世的临摹本。

与张彦远同时期的朱景玄在所著《唐朝名画录》中记载，《辋川图》上一共画了20幅盛景，评价说："（王维）复画《辋川图》，山谷郁郁盘盘，云水飞动，意出尘外，怪生笔端。"

"复画"二字令人遐想，于是有学者由此推断，《辋川图》最初可能是绢本。在天宝后期的某一段日子里，王维在暮年才将其复绘在清源寺壁上，这也许是作为临终前的一种有特殊意义的留念。

《辋川图》备受后世文人推崇，也成为历代画家竞相摹写的传统画题。

宋代黄庭坚的《山谷题跋》中说："王摩诘自作《辋川图》，笔墨可谓造微入妙。"

元代汤垕的《画鉴》中评价："其画《辋川图》，世之最著者也。"

明代杨士奇认为："《辋川图》，古今人品，为画家最上乘。"

但是，《辋川图》的后世摹本源流杂乱，版本众多，肆意改动，良莠不齐。现存主要以中国台北故宫博物院、美国西雅图美术馆和日本圣福寺所藏三个摹本为佳，与原作最为贴近。台北故宫版本为北宋郭忠恕摹本，西雅图版本传为郭忠恕所摹复本。圣福寺本应为元代摹本（一说晚唐摹本），旧题商琦临本。这几个版本笔法、着色仍然保留着唐代的风格和气息。

《辋川图》备受追捧的原因是什么呢？我们以台北故宫版北宋郭忠恕《临王维辋川图》为例，来欣赏一下画作的内容。

▲ 〔北宋〕《临王维辋川图》 郭忠恕（传） 台北故宫博物院藏

　　此画采用传统的散点透视法构图，通过略向下的俯视视角，以居于长卷画面右侧的辋口庄别墅为核心和引导，顺沿着川道平湖，由北向南依次展现周边的屋舍园林景物。

　　别墅的右侧紧邻保持原貌的宋之问旧宅蓝田别墅旧址，显得既有传承积淀，又恭敬谦和，别有一番雅意。

　　辋口庄别墅整体造型外圆内方，由圆形的廊墙围绕，这是典型的唐代圆形别墅庭院围墙的样貌。别墅处于群山环抱之中，四周山石起伏，林木掩映。画中别墅里，亭台楼榭，错落有致，不求富丽堂皇傲踞山林，而是让古朴端庄的建筑以各种形态融入自然山水。

　　别墅最重要的宽敞厅堂里却空无一人，两把椅子虚位以待，表现出一派宁静空灵的禅意景象。

　　而在别墅门外，行云掠山林，流水绕门前，小舟浮河上，艄公摇橹过。远处山坡上鹿群奔跃，庭院里白鹤缓行。这平凡而自在的景象，流露出天地万物活动的自然状态和真实节奏，令人感到轻松惬意，闲适悠然。

〔北宋〕《临王维辋川图》（局部） 郭忠恕 （传） 台北故宫博物院藏

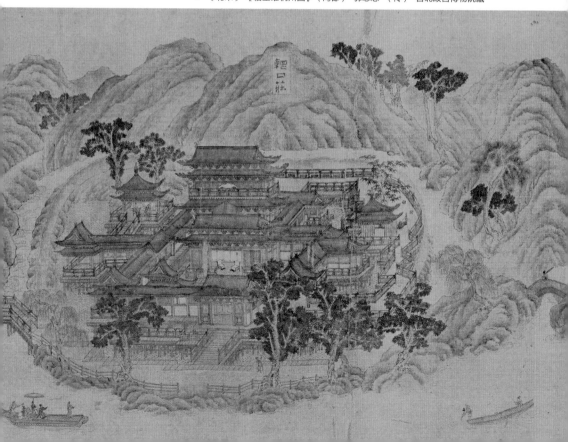

画家采取内静外动、内虚外实的艺术表现手法，中空虚静的圆形别墅就好像一个巨大的车轮，沿着山形水势，在天地之间缓缓转动，那些散落山间的一个个庭院屋舍，就像车辙留下的痕迹。

岁月的年轮是不是就是这样缓缓辗过自然山川？生命的时光是不是在这样的山川中缓缓流淌？

王维是历史上第一位真正从人文关怀的高度，从人居环境的角度深入审视人与自然关系的画家。《辋川图》自带一种天人自洽、物我相宜的和谐静穆之气，不愧是外师造化、中得心源的佳作。

纵观全画，敬畏天地之心仍在，于古朴中仍保留了李思训"神仙山"之虚无缥缈的气韵。但是，淡泊简逸的风格呈现出另一种超凡脱俗的意境，更切合文人的审美取向。这一点则同以李思训、李昭道父子为代表的神仙富贵的朝廷官家审美取向有着明显的不同。

从日本圣福寺和美国西雅图的摹本看出，《辋川图》是承上启下的里程碑式的作品，仍然有早期青绿山水的特色。山石多勾斫，皴擦极少，明显可以看出早期山水画的稚拙和图式化的特征。但在构图布局、意境营造等方面，已经奏响了五代山水画结构程式的前奏。

单就《辋川图》的艺术创作来看，大概可以总结出以下四个方面的成就：

首先是笔法上运用破墨画法，层次分明，古朴自然，平实严谨，含蓄内敛，使得全画清新脱俗，毫无躁气。

其次是布局经营上把自然环境和人居需求充分结合。以人为本，融入自然，不露声色，不着痕迹。

王维在《山水诀》中说：

> 初铺水际，忌为浮泛之山；次布路歧，莫作连绵之道。主峰最宜高耸，客山须是奔趋。回抱处寺舍可安，水陆边人家可置。村庄著数树以成林，枝须抱体；山崖合一水而瀑泻，泉不乱流……

可见他对山水景物之间的关系观察之深，总结之妙。

他已经形成一整套天人共处、和谐优雅的意境营设理念。既用于设景造园，又用于构图作画。这使他的画作自带一种天然的审美愉悦，似乎令观者可游可居。

再次，王维观察自然山水的角度、方法以及内在逻辑受禅宗影响很大。王维兼修禅理的南北两宗，北宗"凝心入定，住心看净，起心外照，摄心内证"的禅观逻辑成为他观察外部世界的基本方法论。

最后，苏轼评价王维："味摩诘之诗，诗中有画；观摩诘之画，画中有诗。"王维画中的诗意，就来自前述质朴的笔法、与天地自洽的人居环境和入定的心境。一言以蔽之，符合天道则诗意自出。

实际上，王维《辋川图》的创作实践也是诗画一体的。他综合运用诗歌、音乐、绘画等艺术手段来演绎辋川生活的美好。与道友裴迪一唱一和，共同创作，每人为辋川二十景各写了一首五言绝句，共四十首集成了《辋川集》，形成了一套完整的"辋川艺术体系"，这在历史上也是绝无仅有的杰出文化成就。

当然，从根本上来说，《辋川图》备受世人推崇的主要原因是其对文人居所的实际功能和美学追求进行了深入研究，并在禅道思想的指导下进行了系统的规划和实践。最终反映到画作中，自然就饱含着巧妙的院舍布局、优雅的人生意境和深刻的生活哲学。

辋川别业是古代文人个体根据自己的日常物质生活需要和精神

生活需要，并巧妙结合当地自然环境，因地制宜，有思想、有审美、有规划、有系统地营建私人宅院体系的典型案例。各种日常生活和文化活动空间相辅相成，各得其所，依山傍水，自然融合，完美地实现了天人合一的人居梦想。

当然，需要说明的是，王维的辋川生活是一种半官半隐加自给自足的隐居模式，有足够的经济实力和物质基础作支撑，是特定历史时期的产物。

朝中对王维尊重和包容的态度支撑了其半官半隐的生活方式。隐居辋川后，乾元元年（758），晚年的王维授太子中允，加集贤殿学士，迁太子中庶子、中书舍人。上元元年（760），转任尚书右丞，这是他一生所任官职中最高的官阶，也是最后所任之职，故后人尊称其为王右丞。丰厚的俸禄使其有足够的财力支撑辋川别业的营建和维持成本。此外，自给自足的别业模式也降低了生活成本。

《辋川图》在历史上拥有重要地位的原因不仅在于它呈现了一处环境优雅的人居别业，更在于它还是中国古代文人共同推崇的精神家园和人生追求的理想境界。

● 附：王维、裴迪《辋川集》

辋川别业

王维

不到东山向一年，归来才及种春田。

雨中草色绿堪染，水上桃花红欲然。

优娄比丘经论学，伛偻丈人乡里贤。

披衣倒屣且相见，相欢语笑衡门前。

孟城坳

王维

新家孟城口，古木余衰柳。

来者复为谁，空悲昔人有。

孟城坳

裴迪

结庐古城下，时登古城上。

古城非畴昔，今人自来往。

华子冈

王维

飞鸟去不穷，连山复秋色。

上下华子冈，惆怅情何极。

华子冈

裴迪

日落松风起，还家草露晞。

云光侵履迹，山翠拂人衣。

▼ 〔北宋〕《临王维辋川图》（局部） 郭忠恕（传）

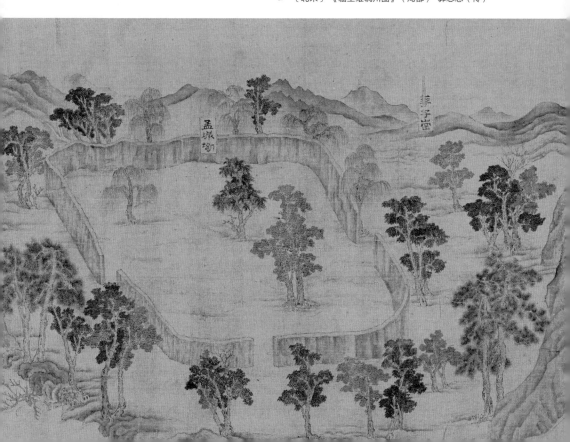

文杏馆

王维

文杏裁为梁，香茅结为宇。

不知栋里云，去作人间雨。

文杏馆

裴迪

迢迢文杏馆，跻攀日已屡。

南岭与北湖，前看复回顾。

斤竹岭

王维

檀栾映空曲，青翠漾涟漪。

暗入商山路，樵人不可知。

斤竹岭

裴迪

明流纡且直，绿筱密复深，

一径通山路，行歌望旧岑。

木兰柴

王维

秋山敛馀照，飞鸟逐前侣。

彩翠时分明，夕岚无处所。

木兰柴

裴迪

苍苍落日时，鸟声乱溪水。

缘溪路转深，幽兴何时已。

茱萸沜

王维

结实红且绿，复如花更开。

山中傥留客，置此芙蓉杯。

茱萸沜

裴迪

飘香乱椒桂，布叶间檀栾。

云日虽回照，森沉犹自寒。

◀ ▲〔北宋〕《临王维辋川图》（局部） 郭忠恕（传） 台北故宫博物院藏

宫槐陌

王维

仄径荫宫槐，幽阴多绿苔。

应门但迎扫，畏有山僧来。

宫槐陌

裴迪

门前宫槐陌，是向欹湖道。

秋来山雨多，落日无人扫。

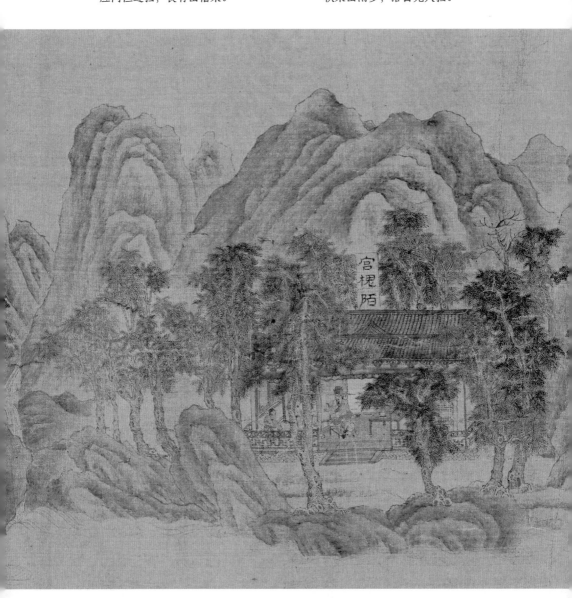

▲〔北宋〕《临王维辋川图》（局部）郭忠恕（传）台北故宫博物院藏

鹿柴

王维

空山不见人，但闻人语响。

返景入深林，复照青苔上。

鹿柴

裴迪

日夕见寒山，便为独往客。

不知深林事，但有麏麚迹。

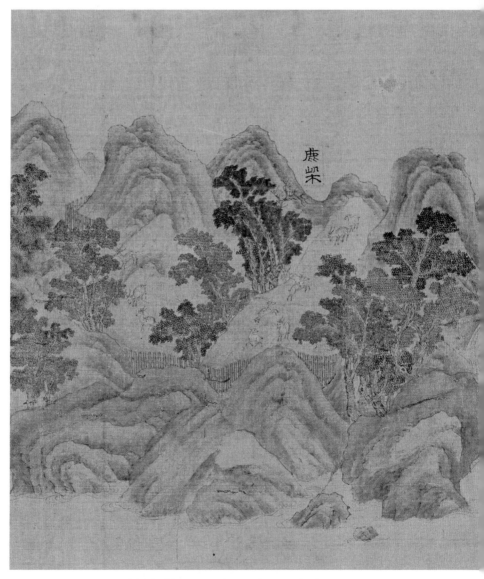

▲ 〔北宋〕《临王维辋川图》（局部） 郭忠恕（传） 台北故宫博物院藏

临湖亭

王维

轻舸迎上客，悠悠湖上来。

当轩对尊酒，四面芙蓉开。

临湖亭

裴迪

当轩弥滉漾，孤月正裴回。

谷口猿声发，风传入户来。

欹湖

王维

吹箫凌极浦，日暮送夫君。

湖上一回首，山青卷白云。

欹湖

裴迪

空阔湖水广，青荧天色同。

舣舟一长啸，四面来清风。

柳浪

王维

分行接绮树，倒影入清漪。

不学御沟上，春风伤别离。

柳浪

裴迪

映池同一色，逐吹散如丝。

结阴既得地，何谢陶家时。

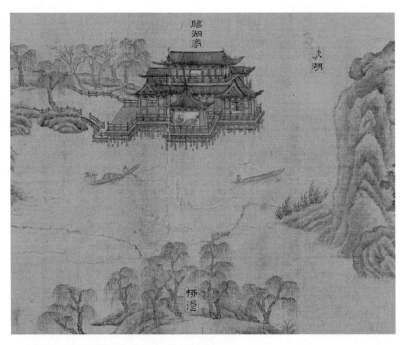

▲〔北宋〕《临王维辋川图》（局部） 郭忠恕（传）

北垞

王维

北垞湖水北，杂树映朱阑。

逶迤南川水，明灭青林端。

北垞

裴迪

南山北垞下，结宇临欹湖。

每欲采樵去，扁舟出菰蒲。

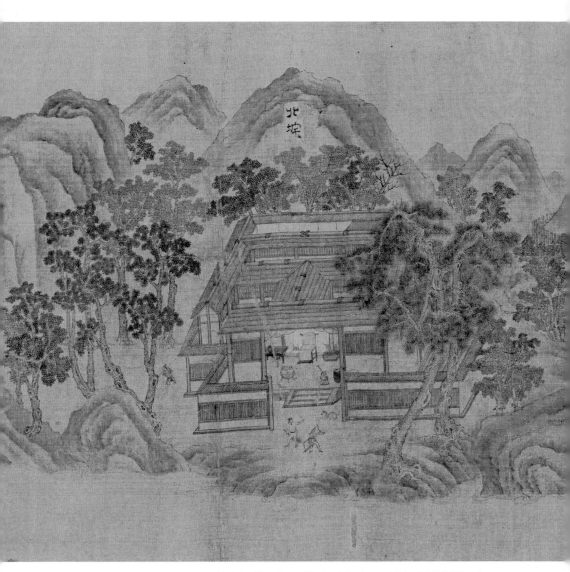

▲〔北宋〕《临王维辋川图》（局部）郭忠恕（传）台北故宫博物院藏

栾家濑

王维

飒飒秋雨中，浅浅石溜泻。

跳波自相溅，白鹭惊复下。

栾家濑

裴迪

濑声喧极浦，沿涉向南津。

泛泛鸥凫渡，时时欲近人。

金屑泉

王维

日饮金屑泉，少当千馀岁。

翠凤翊文螭，羽节朝玉帝。

金屑泉

裴迪

萦渟澹不流，金碧如可拾。

迎晨含素华，独往事朝汲。

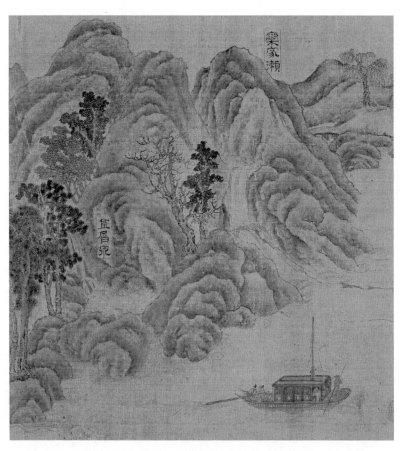

▲ ▶ 〔北宋〕《临王维辋川图》（局部）　郭忠恕（传）　台北故宫博物院藏

南垞

王维

轻舟南垞去，北垞淼难即。

隔浦望人家，遥遥不相识。

南垞

裴迪

孤舟信一泊，南垞湖水岸。

落日下崦嵫，清波殊淼漫。

白石滩

王维

清浅白石滩，绿蒲向堪把。

家住水东西，浣纱明月下。

白石滩

裴迪

跂石复临水，弄波情未极。

日下川上寒，浮云澹无色。

竹里馆

王维

独坐幽篁里，弹琴复长啸。

深林人不知，明月来相照。

竹里馆

裴迪

来过竹里馆，日与道相亲。

出入唯山鸟，幽深无世人。

辛夷坞

王维

木末芙蓉花，山中发红萼。

涧户寂无人，纷纷开且落。

辛夷坞

裴迪

绿堤春草合，王孙自留玩。

况有辛夷花，色与芙蓉乱。

▲ 〔北宋〕《临王维辋川图》（局部） 郭忠恕（传） 台北故宫博物院藏

漆园

王维

古人非傲吏，自阙经世务。

偶寄一微官，婆娑数株树。

漆园

裴迪

好闲早成性，果此谐宿诺。

今日漆园游，还同庄叟乐。

椒园

王维

桂尊迎帝子，杜若赠佳人。

椒浆奠瑶席，欲下云中君。

椒园

裴迪

丹刺罥人衣，芳香留过客。

幸堪调鼎用，愿君垂采摘。

▲ 〔北宋〕《临王维辋川图》（局部） 郭忠恕（传） 台北故宫博物院藏

贰 草堂十志

无独有偶，在王维开始用笔墨丹青描绘理想人间居所的同时，另一个人也在思考人和自然的深刻关系。

例如，人如何在自然中居住生活？如何利用自然多种多样的地形地貌，安排自己的物质生活和精神生活？如何能够在各种情境和场合下与自然和谐相处？

这个人叫卢鸿[1]。他辞官不仕，隐居河南嵩山，搭建草堂，收徒讲学。唐玄宗曾备礼将他召至东都，拜为谏议大夫，他坚决辞官，归隐还山。玄宗赐他隐士服，并为他营建草堂居住。他创作《草堂十志图》，系统地描绘自己的人居理念和隐居思想。

卢鸿讲学聚徒多至 500 人，所居室号"宁极"。自绘《草堂十志图》，并作十体书题诗其上，写其居处景物。

如果说《辋川图》是一部起伏跌宕的电影大片，《草堂十志图》就是一部异彩纷呈的十集短剧。

北宋《宣和画谱》有专门记述：

卢鸿字浩然，本范阳人，山林之士也，隐嵩少。开元间，以谏议大夫召，固辞，赐隐居服、草堂一所，令还山。颇喜写山水平远之趣，非泉石膏肓，烟霞痼疾，得之心，应之手，未足以造此。画《草堂图》，世传以比王维《辋川》。草堂盖是所赐，一丘一壑，自已足了此生，今见之笔，乃其志也。

1. 卢鸿，又名鸿一，字浩然，唐代画家，生卒年不详，活跃于公元 7 世纪至 8 世纪。范阳（今涿州）人，后徙家洛阳，隐居嵩山。博学，工书画，其书擅长籀、篆、隶、楷诸体。唐开元十二年（724），曾撰写并八分书唐普寂禅师碑。其画工山水树石，得平远之趣，笔意与王维画相媲美。

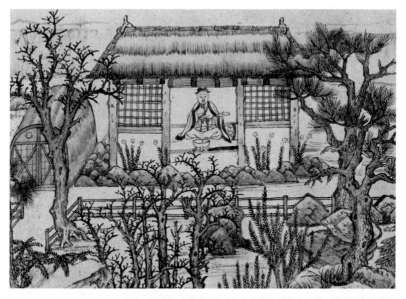

▲〔唐〕《草堂十志图》（局部） 卢鸿（传） 台北故宫博物院藏

卢鸿的草堂建在嵩山。

嵩山，夏商时称"崇高""崇山"。西周时称为"岳山"，以嵩山为中央，左岱（泰山）右华（华山），定嵩山为中岳，始称"中岳嵩山"。《诗经》中就有"嵩高惟岳，峻极于天"的名句。

嵩山北瞰黄河、洛水，南临颍水、箕山，东通郑汴，西连十三朝占都洛阳，地理位置得天独厚，具有深厚文化底蕴，是中国佛教禅宗发源地和道教圣地。嵩山历来为道教所尊崇，被称为三十六小洞天之第六洞天。

《草堂十志图》是继王维的《辋川图》之后，唐代文人继续深入、系统地总结人与自然关系的又一代表画作。

卢鸿的不仕隐居最终得到了唐玄宗的认可，被赐隐居服和草堂。不同于王维以个人生活为主的避世隐居，卢鸿在嵩山除了隐居，还要建堂讲学，聚徒汇众。

所以，他的《草堂十志图》更多是从一个特定群体隐逸生活的

角度出发，来规划、构建和表达人与自然的关系，具有强烈的群体化特征。

由个体到群体，这也代表了唐人系统思考和发展人居模式的一个必然过程。《草堂十志图》是这一过程的重要标志。

《草堂十志图》画风与王维相近，并与王维的《辋川图》并传当世，可惜年代久远，原作佚失。目前《草堂十志图》较为重要的摹本共有三套。

其中，现藏台北故宫博物院的《草堂十志图》，后附有五代杨凝式的《卢鸿草堂十志图跋》墨迹，且册页中的各山水景物及人物多以正面描绘，人物与树石大小、比例相近，空间表现与画法亦十分古拙，故很可能是与卢鸿的原本最为接近的摹本。

另外，分藏于大阪市立美术馆及北京故宫博物院的两版，传为李公麟《临（摹）卢鸿草堂十志图》卷，则是在构图、风格与笔墨

▼〔唐〕《草堂十志图》 卢鸿（传） 台北故宫博物院藏

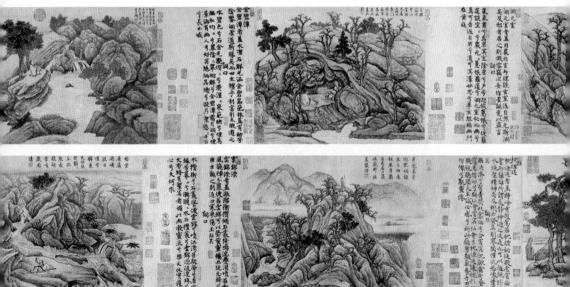

等各方面关联十分紧密。两作皆是将人物缩小，置于符合现实比例的自然空间。而画中山水树石的表现手法符合宋代风格。看来李公麟摹本对后世影响巨大，又衍生出李氏摹本的一派分支。

虽然上述三卷画作临摹的母本和确切的绘制年代，仍有待学界进一步探究。但是，作为中国文人庄园隐居生活的经典画作，《草堂十志图》在历代不断地为人所观览赞颂和临摹演绎。这充分证明其在漫长的历史进程中引起了众多古代文人的认同和共鸣，代表了他们心中的理想生活状态，也充分说明了这幅画在中国画史上的重要地位。

总之，从绘制时间上来看，台北故宫卷最早，日本大阪藏卷次之，北京故宫卷最晚。

因而，我们以保存唐代绘画风貌最好的台北故宫博物院所藏版本为例，来看一下这套不朽的画卷吧。

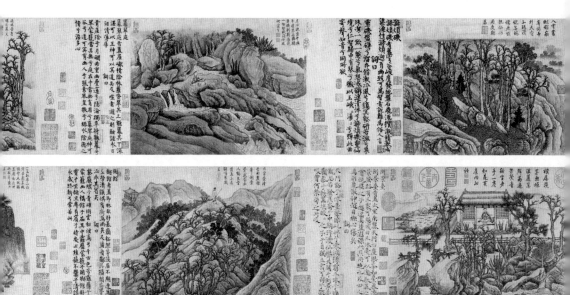

《草堂十志图》分十景：草堂、倒景台、樾馆、枕烟庭、云锦淙、期仙磴、涤烦矶、幂翠庭、洞元室、金碧潭。均是卢鸿在嵩山隐居之所的周围景物。《草堂》一图中，坐一高士，当是卢鸿本人。

卢鸿不仅能画，而且书法、文采都非常出色。该卷每幅画均有题辞，且均用不同体式的小楷书法书写，颇为精彩。每景各题一段，或仿虞世南，或仿褚遂良，或仿颜真卿，无不神形兼备。若是将文字与画意结合，诗境交融，神交意会，十分耐人品味。

《草堂十志图》谓之"玄居十志"，卢鸿总结归纳了他和弟子们在嵩山起居活动中最美妙、最典型的十个场景。每幅景致之前各书景名并题记说明，咏词赞美，点透其中天人共处的奥妙。

一曰草堂。

隐居的真谛是返璞归真。画中草堂应该就是唐玄宗赐建的宁极草堂。

前有草木山石景观，旁有储备草仓。这种山间草堂可以防湿避燥，不需太大，容膝即可，不需剪饰，朴素就好。草堂草香怡人，俭以养德，是读书修行、延年益寿的好地方。草堂内饮酒读书之人应该就是主人卢鸿。

草堂旁的茅屋边上有一个石头围砌成的方形池子，里面似乎有

▼《草堂十志图》局部图1：草堂

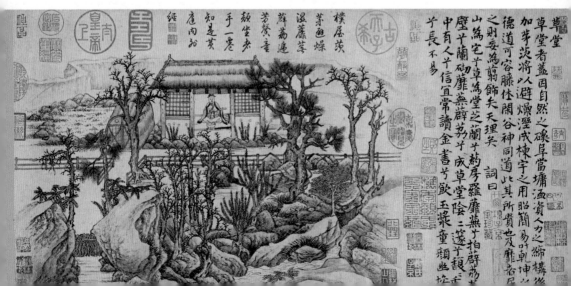

些水草浮萍，但又看不真切。这个池子是干什么用的呢？

我们从两宋时期《草堂十志图》的摹本中，可以清晰地看到这个石头砌成的池子是一个水池。这个水池应该是供卢鸿在草堂修行时生活饮水之用。卢鸿的草堂建在河南嵩山，唐代时，那里气候宜人，降水充沛，应该很适合这种储水方式。

古人的生活用水条件确实比较艰苦，不可能每家每户都可打井水饮用。唐代时，水井也远远没有在民间普及，在庭院中挖池蓄水是一个简单易行的方法。这应该也是安徽等南方雨水更加充沛的地区用四水归堂的民居建筑形式排水储水的渊源出处。

在北宋燕文贵的《江山雪霁图》中，我们也看到了北方的这种方形水池的身影。在北方干旱的山区，要通过挖水窖的方式蓄水，这样更安全，更卫生，更容易减少蒸发损耗。受自然条件所限，许多地方的水窖一直延用到今天。

明代画家仇英确实是一位知识渊博、作风严谨的优秀画家。陶渊明笔下的桃花源位于武陵，也就是今天湖南常德一带。仇英的《桃花源图》中出现的方形蓄水池非常合理，应该就是当时当地百姓基本的饮水方式。

我们再回到草堂。草堂前有一庭院，以高树、组石、细砂模拟

▼ 〔南宋〕《卢鸿草堂十志图摹本》（局部）佚名　北京故宫博物院藏

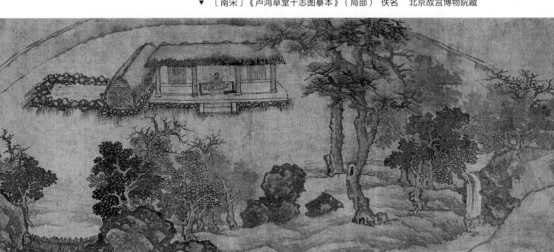

自然山水，充满了唐代风韵和隐逸情调。日本后来的枯山水式的庭院设计应该就发源于这样的唐代庭院风格。

　　草堂者，盖因自然之溪阜，当墉洫；资人力之缔构，后加茅茨。将以避燥

▲〔南宋〕《江山雪霁图》（局部）　燕文贵　台北故宫博物院藏

湿，成栋宇之用；昭简易，叶乾坤之德，道可容膝休闲。谷神同道，此其所贵也。及靡者居之，则妄为剪饰，失天理矣。词曰：山为宅兮草为堂，芝兰兮药房。罗薜芜兮拍薛荔，荃壁兮兰砌。薜芜薜荔兮成草堂，阴阴邃兮馥馥香，中有人兮信宜常。读金书兮饮玉浆，童颜幽操兮长不易。

——《草堂十志图·草堂》题记

▲　〔明〕《桃花源图》（局部）　仇英　波士顿美术馆藏

153

二曰倒景台。

应是太室山南麓的一座山峰平台，有"会当凌绝顶，一览众山小"的气势。

隐居之人的一项必修课就是站在山顶危崖，吸纳天地真气，沐浴朝阳雨露。只有超凡脱俗的巅峰之所，方可令隐者与云霞为伍，忘掉凡世荣辱得失。此台清风激荡，飘渺绝尘，实为隐修之人必选之地。

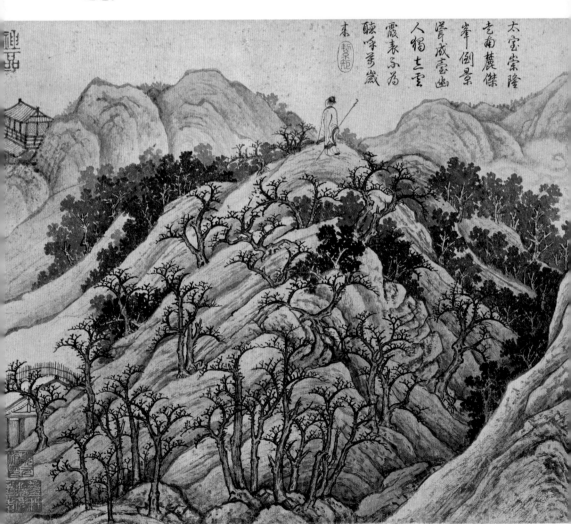

▲ 《草堂十志图》局部图2：倒景台

倒景台者，盖太室南麓，天门右崖，杰峰如台，气凌倒景。登路有三处可憩，或曰三休台，可以邀驭风之客，会绝尘之子。超逸真，荡遐襟，此其所绝也。及世人登焉，则魂散神越，目极心伤矣。词曰：天门豁兮仙台耸，杰屹崒兮零濒涌。穷三休兮旷一观，忽若登昆仑兮中期汗漫仙。耸天开兮倒景台，鲨颢气兮轶嚣埃。皎皎之子兮自独立，云可朋兮霞可吸，曾何荣辱之所及。

——《草堂十志图·倒景台》题记

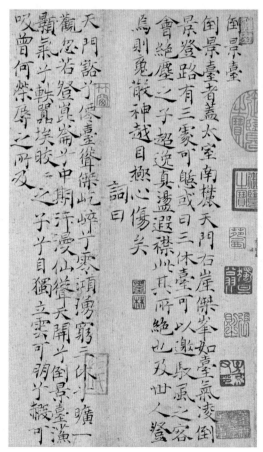

▲ 《草堂十志图》 倒景台题记

三曰樾馆。

樾馆就是树荫之馆。丛林生风，浓荫蔽日，松柏常青，葱郁养人。

在此地，闲居不至于太安逸，作为不至于太忙碌。劳养相宜，正是享受自然的好地方。

在这种朴拙幽静的环境里，沁花香，蒙荫茏，卧林风，坐朝霞，畅怀清谈，永岁不辞。

樾馆者，盖即林取材，基颠柘，架茅茨，居不期逸，为不至劳，清谈娱宾，斯为尚矣。及荡者鄙其隘闿，苟事宏湎，乖其宾矣。词曰：紫岩限兮青溪侧，云松烟茑兮千古色。芳霏薜兮荫蒙茏，幽人构馆兮在其中。霏薜蒙茏兮开樾馆，卧风霄兮坐赭旦。粤有宾兮时庆止，樵苏不爨兮清谈已，永岁终朝兮常若此。

——《草堂十志图·樾馆》题记

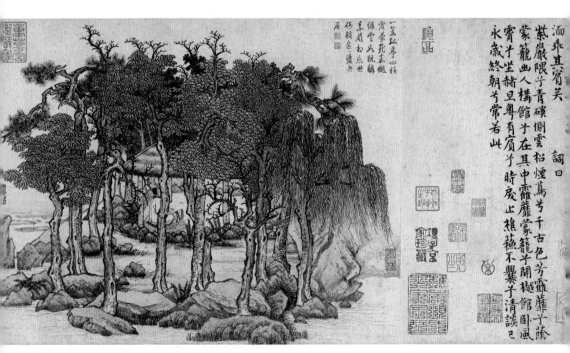

▲ 《草堂十志图》局部图3：樾馆

四曰枕烟庭。

意指建在灵秀山峰之间，如枕在烟云之上的庭院。

隐修之士注重修身养气。此处凝聚天地灵气，适宜吐浊纳清，滋润六腑丹田，以致超凡脱俗，爽洁精神，不异于与仙同游。

枕烟庭者，盖特峰秀起，意若枕烟。秘庭凝虚，窅若仙会，即扬雄所谓爱静神游之庭是也。可以超绝纷世，永绝洁精神矣。及机士登焉，则寥阒惝恍，愁怀情累矣。词曰：临泱漭兮背青荧，吐云烟兮合窅冥。怳欻翕兮杳幽霭，意缥缈兮群仙会。窅冥仙会兮枕烟庭，竦魂形兮凝视听。闻夫至诚必感兮祈此巅，契颢气，养丹田，终仿像兮觌灵仙。

——《草堂十志图·枕烟庭》题记

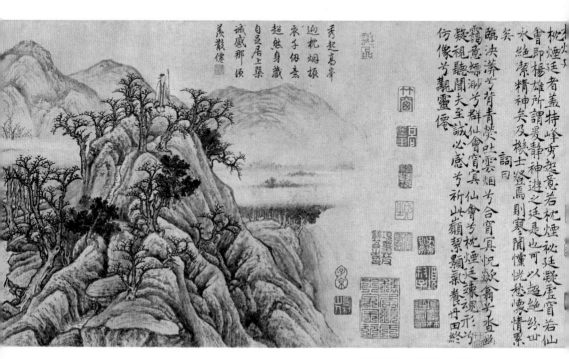

▲ 《草堂十志图》局部图4：枕烟庭

五曰云锦淙。

淙者，水流之声也，自然是可观可听的。

此处飞瀑流泉，激荡漱石，水雾生虹，灿若云锦。湍流鸣响，淙淙不息，宛若天籁。

正是悦目悦耳、静心凝神之地。

云锦淙者，盖激溜冲攒，倾石丛倚，鸣湍叠濯，喷若雷风，诡辉分丽，焕若云锦。可以莹发灵瞩，幽玩忘归。及匪士观之，则反曰寒泉伤玉趾矣。词曰：水攒冲兮石丛耸，焕云锦兮喷泅涌。苔驳荦兮草蒙缘，芳幂幂兮濑溅溅。水石攒丛兮云锦淙，波连珠兮文沓缝。有洁冥者媚此幽，漱灵液兮乐天休，实获我心兮夫何求。

——《草堂十志图 · 云锦淙》题记

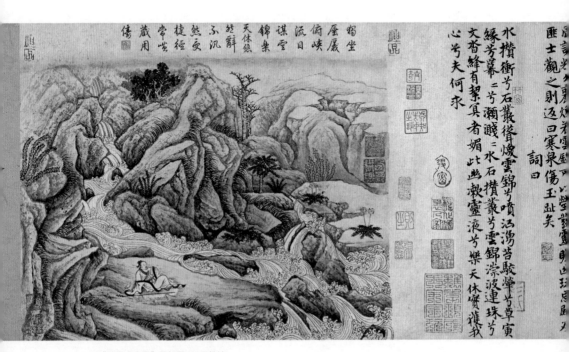

▲ 《草堂十志图》局部图 5：云锦淙

六曰期仙磴。

磴者，石阶也。此处地势若连绵石阶，上接云路，回转通天，似乎可以期待与神仙相遇。

古代的隐者总希望寻找到一处可连接天地、界通仙凡之所，这也是他们的灵魂归宿。期仙磴正是这样的地方。

期仙磴者，盖危磴穹窿，迥接云路，灵仙仿佛。若可期及，儒者毁所不见则黜之，盖疑冰之谈信矣。词曰：霏微阴壑兮气腾虹，迤逦危磴兮上凌空。青霞杪兮紫云垂，鸾歌凤舞兮吹参差。鸾歌凤舞兮期仙磴，鸿驾迎兮瑶华赠。山中人兮好神仙，想像闻此兮欲升烟，铸月炼液兮伫还年。

——《草堂十志图·期仙磴》题记

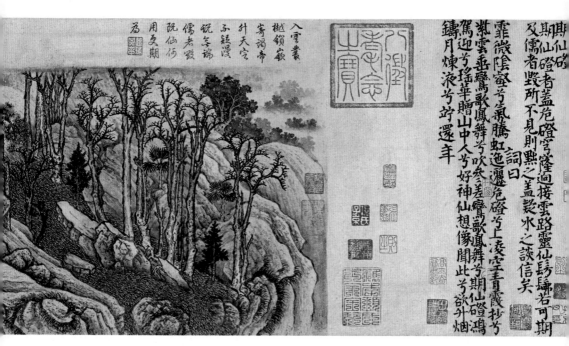

▲ 《草堂十志图》局部图6：期仙磴

七曰涤烦矶。

矶者，水中山岩顽石也。仁者乐山，智者乐水，隐者乐山也乐水。

独坐石矶，抚弦鼓琴，一曲高山流水，与激流共鸣，与山岩同和。还有什么烦恼无法消除呢？

涤烦矶者，盖穷谷峻崖，发地盘石，飞流攒激，积漱成渠。澡性涤烦，迥有幽致。可为智者说，难为俗人言。词曰：灵矶盘礴兮溜奔错漱，泠风兮镇冥壑。研苔滋兮泉珠洁，一饮一憩兮气想灭。磷涟清淬兮涤烦矶，灵仙境兮仁智归。中有琴兮徽以玉，峨峨汤汤兮弹此曲，寄声知音兮同所欲。

——《草堂十志图·涤烦矶》题记

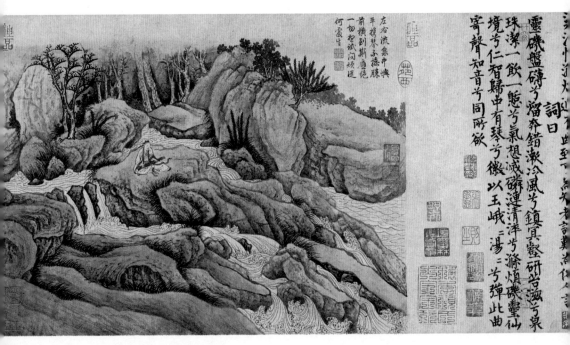

▲《草堂十志图》局部图 7：涤烦矶

八曰幂翠庭。

隐修之地，也讲究阴阳平衡、和谐之道。

所以，有接阳的峰峦台地，就有连阴的低洼幽谷，所谓幂翠庭是也。

绵幂叠翠，深湛积阴，正是生发之妙所。

幂翠庭者，盖崖巇积阴，林萝沓翠，其上绵幂，其下深湛。可以王神，可以冥道矣。及喧者游之，则酣谑永日，泪清薄厚。词曰：青崖阴兮月涧曲，重幽叠邃兮隐沦蹢。草树绵幂兮翠蒙茏，当其无兮庭在中。当无有用兮幂翠庭，神可谷兮道可冥。有幽人兮张素琴，皇徽兮绿水阴，德之悟兮澹多心。

——《草堂十志图·幂翠庭》题记

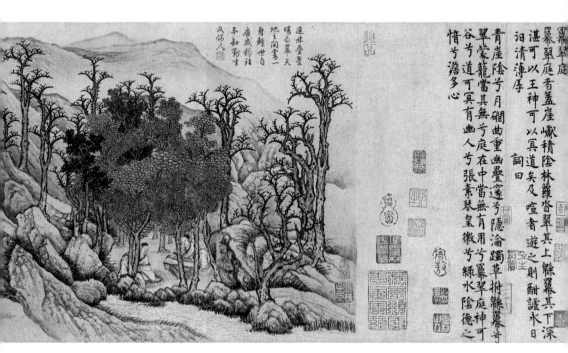

▲ 《草堂十志图》局部图8：幂翠庭

九曰洞元室。

山洞自带神秘气息，对古代隐者有着特别的意义。

古人认为有生于无，虚空是一切的起源。所以神仙也住在山洞中，正所谓洞天福地。

于是乎，隐居的高士也不惜凿岩作洞，躬身入室以近自然，体验幽玄以通神灵。

洞元室者，盖因岩作室，即理谈玄，室返自然，元斯洞矣。及邪者居之，则假容窃次，妄作虚诞，竟以盗言。词曰：岚气肃兮岩翠冥，室阴虚兮户芳迎。披蕙帐兮促萝筵，谈空空兮核元元。蕙帐萝筵兮洞元室，秘而幽兮真可吉。返自然兮道可冥，泽妙思兮草玄经，结幽门在黄庭。

——《草堂十志图·洞元室》题记

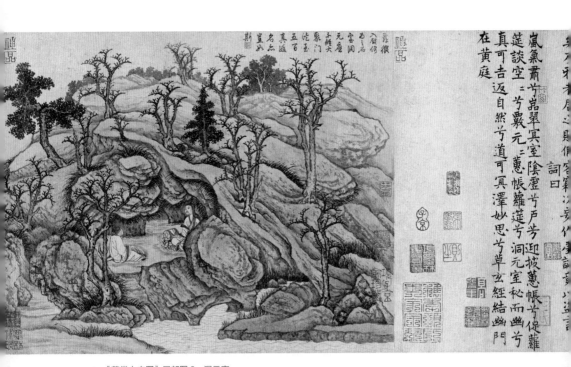

▲ 《草堂十志图》局部图9：洞元室

十曰金碧潭。

盖因此潭"日照生金波，林翠映碧水"，故而得名。

天光云影共徘徊，大有宁静平和、无物无我的意境。

飞瀑之下必有深潭。潭者，深藏不露，厚积薄发，鉴空洞虚，大器将成。

以此景压轴，也意味着水到渠成，隐者最终修行圆满。

金碧潭者，盖水洁石鲜，光涵金碧，岩葩林茑，有助芳阴。鉴洞虚，道斯胜矣。而世生缠乎利害，则未暇游之。词曰：水碧色兮石金光，滟熠熠兮淡湟湟。泉葩映兮烟茑临，红灼灼兮翠阴阴。翠相鲜兮金碧潭，霜月洞兮烟景涵。有幽人兮好冥绝，炳其焕兮凝其洁，悠悠千古兮长不灭。

——《草堂十志图·金碧潭》题记

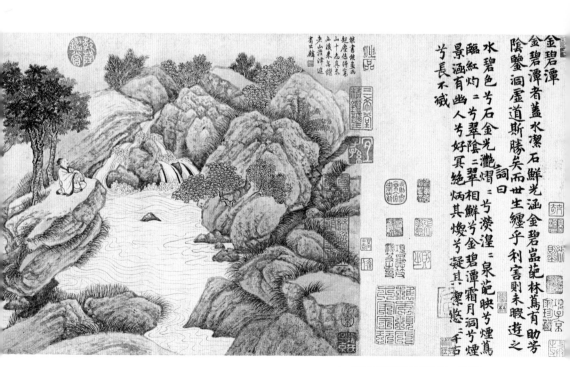

▲ 《草堂十志图》局部图10：金碧潭

163

以上十景，涵盖了草堂、崖台、山馆、云庭、清流、石阶、水矶、幽谷、洞室、深潭一系列典型山居环境，可视可听，可嗅可感。

卢鸿充分利用这些自然环境的水文、地貌和植被等特征，结合聚众讲学、悟道修行的多种需要，形成了一整套山居生活和群体隐修两相宜的整合方案。

经过精心的选择搭配，设计营建，嵩山草堂的人居体系完美达成了卢鸿及其弟子们融入山林、重返自然、潜心修行、天人共处的归隐初衷。

不同于王维半官半隐、独自生活的辋川模式，卢鸿践行了一种收徒教学、群体隐逸的草堂模式。

时光匆匆流逝，红尘滚滚向前。

唐代的兴亡盛衰忽如一瞬之变。五代十国战乱四起，动荡不安又持续不断。残酷的现实逼迫着一代又一代的文人们思考着应该如何理解和看待这个世界，寻找着适应这个世界的方式方法，找到从容自洽的解决方案。

同样，文人画家们也在孜孜以求地用画笔不停探索描绘他们心中天人共处的理想境界。

不同于王维《辋川图》的个人情怀，也不同于卢鸿《草堂十志图》的群体育化，始于五代、成于两宋的《潇湘八景》，则开始站在了人类社会的最高视角审视人与自然的关系，并进一步把这种关系上升到哲学和美学的高度，进行体系化的思考和表达。

叁 潇湘八景

"潇湘"一词始于汉代。《山海经·中山经》言：

> 澧沅之风，交潇湘之渊，是在九江之间。

所谓潇湘，"潇"字指潇水，"湘"字指湘水，"潇湘"即潇水和湘水的合称。潇水和湘水汇流于湖南省永州市，最后流入洞庭湖。从地理上说，潇湘指春秋战国时期的楚国一带，在中唐以后，"潇湘"逐渐成为湖南一带的代名词。

潇湘之地山水绵延，河湖密布，草木茂盛，地形复杂，气候多变，湿热不均。

在远古传说中，有舜帝与湘君、湘夫人两位妃子哀婉的爱情故事，和黄帝游于洞庭之野、舜死于苍梧之野的典故。

而在以中原为中心的中国古代，潇湘地处偏僻，穷山恶水，属于人迹罕至的蛮荒之地，历来是流放贬谪朝廷犯官和文人士子的地方。

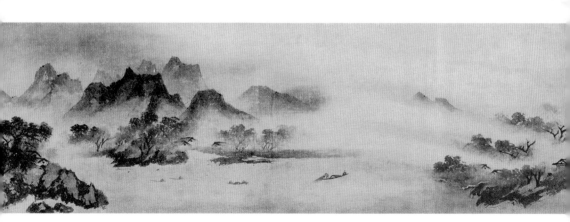

▲ 〔南宋〕《潇湘八景·渔村夕照》 牧溪 根津美术馆藏

自上古以来，湘妃的哀怨和屈原的牢骚首开潇湘意象神奇而又悲愤的传统。

而在接下来的历史中，楚国的宋玉，汉代的贾谊、王逸，唐代的王昌龄、沈佺期、杜甫、韩愈、柳宗元、刘禹锡、李商隐，北宋的苏轼、范仲淹、黄庭坚，南宋的魏了翁，明代的王阳明等名人高士都曾先后被贬谪、流放或行走在这片潇湘土地上。

长期以来，大量流放文人的悲伤与失落、叛逆与反抗，积累下内涵丰富的潇湘文化一脉。隐忍与宣泄并存，坚强与脆弱共生，乐观与消极同在。

从屈原与贾谊的辞赋、陶渊明的桃花源理想、刘禹锡的竹枝词、柳宗元的"永州八记"，一直到王夫之的潇湘词、《红楼梦》里林黛玉的居所"潇湘馆"，无不是沿袭潇湘文脉，代代传承，开枝散叶。正所谓"惟楚有材，于斯为盛"。

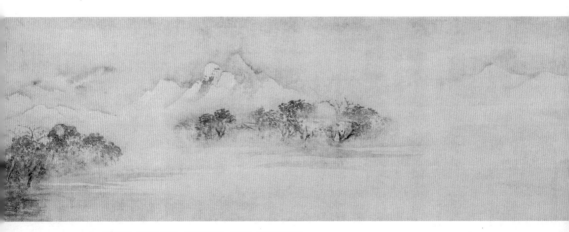

▲〔南宋〕《潇湘八景·江天暮雪》 牧溪 关谷德卫藏

历代官员学子流放潇湘，产生了一种流官文化，既有圣王之意，又叹怀才不遇，既被谪官远适，又恃清高节操。这种心有不甘的流官文化，使得潇湘之地成为古时先贤名士的垂化之地，成为其政治理念和人生信仰的真诚寄托之处。

这种流官文化又伴生出了久居异乡的流寓文化，引发了逆境中的谪官文人对潇湘山水的不尽探索和深刻体验，去发现天人共处的安身之所。

流官文化安心，流寓文化安身。它们共同成为潇湘文脉的重要组成部分。

源远流长、思想丰富、繁荣昌盛的潇湘文脉为中国古代山水画的"潇湘气象"确立了底层的理论基础、丰富的精神内涵和深沉的审美取向，也必将催生出延绵千年的以"潇湘气象"为母题的山水画大宗。

▲ 〔南宋〕《潇湘八景·烟寺晚钟》 牧溪 富山纪念馆藏

最终，潇湘山水画又与名人高士的诗文一道，相辅相成，交相辉映，共同融入、发展和壮大了潇湘文脉。

宝剑锋从磨砺出，梅花香自苦寒来。正是流放地的艰难困苦，才激发起迁客骚人们极大的忧愤情绪和创作灵感。

潇湘地区复杂的地理环境、丰富的物产资源，为他们提供了宏大的创作空间。于是，潇湘之地在迁客骚人笔下，被融入了无尽的思想感情和艺术灵感，一变而成为内涵丰富、意境深远的潇湘气象。

而气度非凡的潇湘气象山水画又成为博大精深的潇湘文脉的视觉表达体系。潇湘文脉确实不愧是中华传统文化的一座高峰。

"潇湘八景"又是潇湘气象山水画中的精华主脉，历代皆有丹青妙手不厌其烦地反复摹画。同一题材的山水画能有如此巨大的影响力，绝不简单，绝非偶然。一定是有极其重要的东西吸引着他们笔绘不辍，无法割舍。

"潇湘八景"为古代楚地潇水、湘水一带的八处胜景。

在古代，"潇湘八景"起初并无确切的地方所指。所谓八景是在潇湘文脉的影响下，古人通过长期观察体验而总结出来的楚地一年中不同地貌、不同季节、不同物候、不同气象的八类最典型的自

▲ 〔南宋〕《潇湘八景·平沙落雁》 牧溪 出光美术馆藏

然、人文景观。同时，八景也分别代表了观赏楚地风物的八种方式、八个角度。

据传是由五代时期的黄筌始创"潇湘八景"画题，北宋郭若虚《图画见闻志》中记载了黄筌有《潇湘八景》传世的说法。五代董源（传）的《潇湘图》（现藏北京故宫博物院）可能是现存最早的"潇湘"主题的图绘。

但后世一般认为，把"潇湘八景"的画题真正定型并发扬光大的是北宋山水画家宋迪。

北宋沈括《梦溪笔谈》云："度支员外郎宋迪工画，尤善为平远山水，其得意者《平沙落雁》《远浦归帆》《山市晴岚》《江天暮雪》《洞庭秋月》《潇湘夜雨》《烟寺晚钟》《渔村夕照》，谓之八景。好事者多传之。"

宋迪《潇湘八景图》原画早已佚失，但其创立的八景基本图式成为后世典范，成为山水画创作大宗。舒城李氏（北宋）《潇湘卧游图》，南宋王洪、牧溪的《潇湘八景图》均出此脉，可以用于推想宋迪原作的样貌。

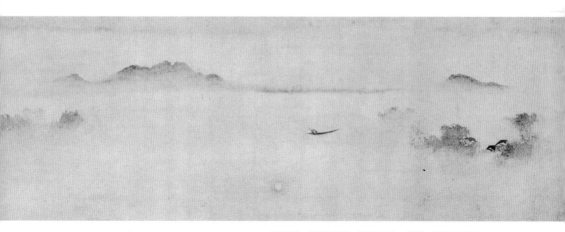

▲ 〔南宋〕《潇湘八景·洞庭秋月》 牧溪 德川美术馆藏

史载宋迪当初创作八景图"自说非人意"，不是一己之见的刻意而为，而是摒除了个人的意志，自自然然、老老实实画出八景之真貌。

苏轼认为画家是凭借敏锐的感受和高超的技艺，还原了天地之真意，再现了自然之神性，演绎了天人合一的哲学理念。所以才引发了后世文人雅士的普遍认同和强烈共鸣。

而这正合于唐代画家张彦远对中国画价值的基本论断："夫画者，成教化，助人伦，穷神变，测幽微，与六籍同功，四时并运，发于天然，非由述作。"

八景本来就是道法自然而创就，又经过千百年的流变，沉淀下来的每一幅图式都内涵丰富，意象经典，张力十足，为后世的审美解读和哲学思考提供了丰厚的承载空间。

关于八景的含义，不同的时代，不同的人，从不同的角度有不同的理解，具体名称和排列的次序也不尽相同。

▲ 〔南宋〕《潇湘八景·远浦归帆》 牧溪　京都国立博物馆藏

南宋画家牧溪[1]的《潇湘八景图》长卷早年流入东瀛，后来被分割成了八个主题的单幅画卷。从现存的作品来看，实为"潇湘八景"绘画主题中的上上之作。

牧溪的画被归为禅画的范畴，在文人画占主导地位的中国画史中地位不高。

对牧溪最大的赏识来自日本。当时日本来华僧人把大量牧溪的作品带回日本，影响巨大。日本幕府将收藏的中国画按照上、中、下三等归类，牧溪的画被归为上上品。现在，他的作品也主要收藏在日本。

总的来看，"潇湘八景"应该是取之于自然的一整套高度形象化的艺术审美范式，是古代文人审视世界、锚定人生的系统化认知坐标和思考框架，也是古人在哲学层面上探索人生定位、意义和价值的理论模型。

潇湘八景，每个景象都有特定的含义，所以景象与景象之间也应该有某种特定的逻辑顺序。

1. 牧溪，俗姓李，佛名法常，号牧溪，南宋画家，四川人，具体生卒年月不详，大概时间为宋末元初，有资料记载其于公元 1281 年逝世。

　　《渔村夕照》描绘的是人们依山傍水的自然生存空间和以舟网打鱼为生的日常生活状态。渔人日出而作，日落不息，辛苦劳作，以食为天，烟火人间。"渔村夕照"这样的人生主题，在"渔舟唱晚"等典型文化意象中也同样有表现。它反映的是人追求天人合一，与大自然和谐共处的生活常态。

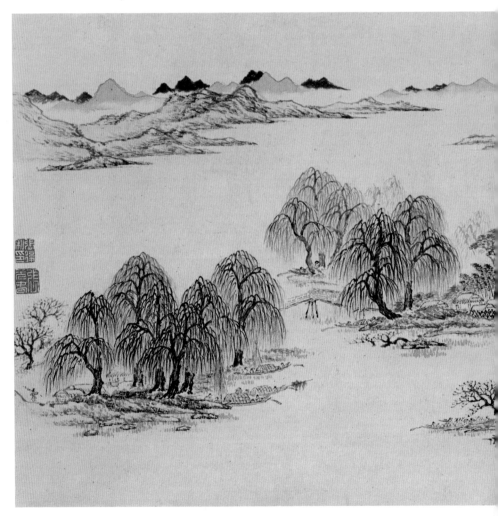

▲ 〔明〕《潇湘八景册·渔村夕照》 张复　天津博物馆藏

　　《山市晴岚》描绘的是雨后初晴时，桥接路连、店铺星罗的山间市集。表现的是人来人往，互通有无，流通聚散的群体社会的运行状态。山路蜿蜒可走几回，桥头别后恐难再见。"山市晴岚"反映了人在世间的群体属性和流动属性，在"潇湘八景"中的主题可以理解为人行世间，如生命过客。

▲　〔明〕《潇湘八景册·山市晴岚》　张复　天津博物馆藏

　　《江天暮雪》描绘的是日暮苍茫，江阔天远，大雪纷飞，孤舟横陈的冬日景象。表现的是潇湘山水、穷乡僻壤的孤独苦寒之意。人生的底色即为孤苦。"江天暮雪"延承和反映了生命源起荒寒世界的思想学说，也是一种对生命认识的溯源反思，在"潇湘八景"中的主题可以理解为天地不仁，孤苦人生。

▼〔明〕《潇湘八景册·江天暮雪》 张复　天津博物馆藏

　　《烟寺晚钟》描绘的是在雾掩江川、烟遮山寺、暮霭弥漫的傍晚，寺钟响起、钟声远扬的悠然景象和静谧氛围。表现的是在恶劣的自然环境下，人们受迫于严酷的现实。为了摆脱困苦，信奉神佛，借助寺僧，向神灵钟鼓传音，祈福求安。"烟寺晚钟"在"潇湘八景"中的主题可以理解为神通天地，祈佑平安。

▼〔明〕《潇湘八景册·烟寺晚钟》 张复　天津博物馆藏

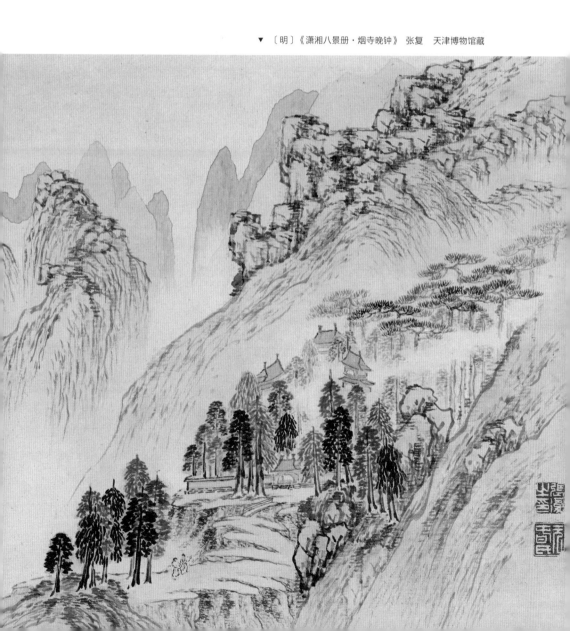

　　《潇湘夜雨》描绘的是大雨从天降、潇湘自横流的自然景象。李白说黄河之水天上来，其实哪条河的水都是从天上来的，反映的是万物轮回这一简单又深刻的道理。"潇湘夜雨"在"潇湘八景"中的主题就是天道轮回，循环往复。

▼〔明〕《潇湘八景册·潇湘夜雨》 张复　天津博物馆藏

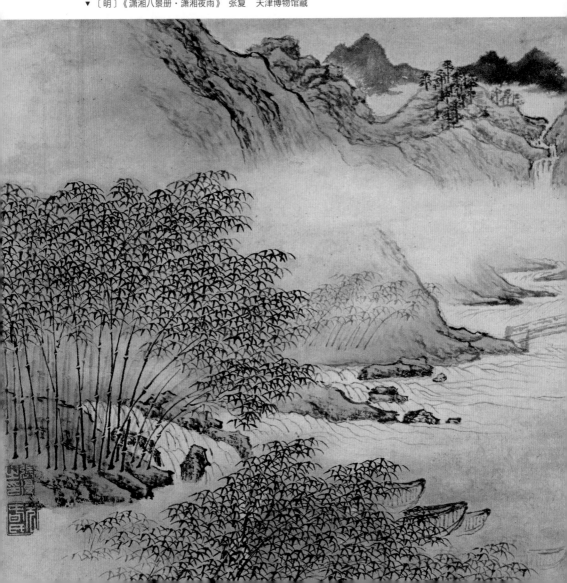

　　《平沙落雁》描绘的是雁群降落在岸渚沙洲的秋季景致，水退沙出，天寒雁来。"秋老江乡稻粱熟，一行征雁下平沙"。"平沙落雁"在历史上也是诗书画曲均有佳作的重要文化主题，在"潇湘八景"中的主题可以理解为天时有序，万物顺应。

▼〔明〕《潇湘八景册·平沙落雁》 张复　天津博物馆藏

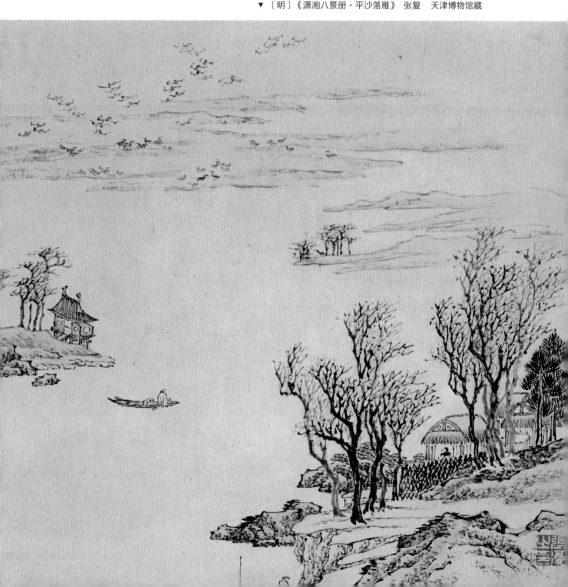

　　《洞庭秋月》描绘的是洞庭湖秋月高悬、水静月明的动人景象。自然要是安静下来，人心就会律动起来。"江畔何人初见月？江月何年初照人？"唐代诗人张若虚在《春江花月夜》中就深入探究了人与江水、明月的情感关联。静水明月，心幽情远，这是中华传统文化的又一大审美意象。"洞庭秋月"反映了天人之间的情感交流和心灵感应，在"潇湘八景"中的主题可以理解为道法自然，天人共处。

▼〔明〕《潇湘八景册·洞庭秋月》 张复　天津博物馆藏

　　《远浦归帆》描绘的是渔人驾舟远渡、打鱼归来的情景。"君看一叶舟，出没风波里"。渔人辛劳，人生不易。"人生天地间，忽如远行客"。归帆于远行之意，犹显意味深长，既是收获，亦是归宿。探索彼岸世界，为自己远行的人生寻找到圆满的归宿，是所有人的人生课题。"远浦归帆"在"潇湘八景"中的主题可以理解为人生远行，终归彼岸。

▼〔明〕《潇湘八景册·远浦归帆》 张复　天津博物馆藏

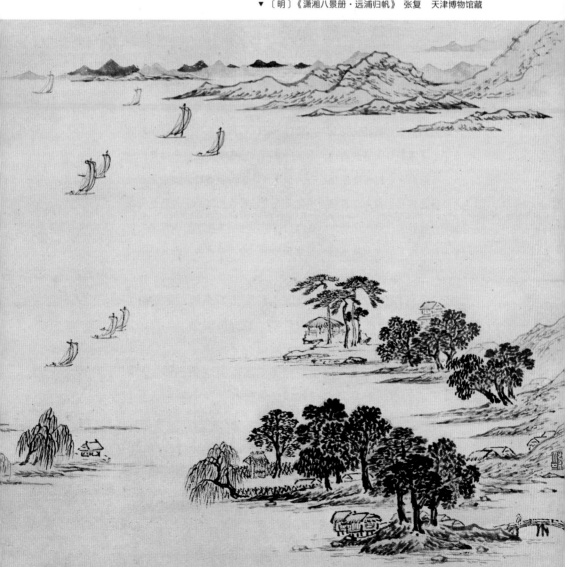

总体来说，潇湘八景所涵盖的许多东西言不能尽，画不能穷。在可见的笔墨图景之外，有一个意象无穷的精神世界自在其中。

关于潇湘八景每个景的含义，不同的时代有不同的解读，不同的人也都会有自己的理解和感悟。所以，古来八景排列的次序也不尽相同，这与当时的历史潮流和文化背景密切相关，并无一定之规。

比如元代诗人揭傒斯（1274—1344）就在《题王山仲所藏〈潇湘八景图〉》中通过简单描述相关景致表达了自己对八景意象的理解，自然地道出了他的人生感悟。质朴隽永，言简意赅。

《潇湘夜雨》：淼淼湘江树，荒荒楚天路。稳系渡头船，莫教流下去。

《洞庭秋月》：灏气自澄穆，碧波还荡漾。应有凌风人，吹笛君山上。

《远浦归帆》：冥冥何处来？小楼江上开。长恨风帆色，日日误郎回。

《平沙落雁》：天寒关塞远，水落洲渚阔。已逐夕阳低，还向黄芦没。

《山市晴岚》：近树参差见，行人取次多。板桥双路口，此世几回过？

《江天暮雪》：孤舟三日住，不见有人家。昏昏竹篱处，却恐是梅花。

《烟寺晚钟》：朝送山僧去，暮唤山僧归。相唤复相送，山露湿人衣。

《渔村夕照》：定从海底出，且向平沙照。渔网未曾收，渔翁还下钓。

经过千百年的流传积淀，潇湘八景固化下来的图像内涵丰富，极为经典，为后世的审美解读和哲学命题提炼提供了丰富的想象空间和承载厚度。

所以说，潇湘八景的图像是完美的艺术提炼和创作，其中包含着非常丰富的审美意象。而这些审美意象往往又能够从人生哲学层面进行更深一步的解读。

潇湘八景的主题如果点透了，连起来看就是这样的思想艺术逻辑：渔村夕照展示烟火人间，山市晴岚深思生命过客，江天暮雪表

现孤独人生，烟寺晚钟代表神通天地，潇湘夜雨寓意天道轮回，平沙落雁反映万物自然，洞庭秋月寄望天人共处，远浦归帆期待终归彼岸。

实际上，潇湘八景与中国传统哲学思想十分吻合。

历史上，许多文人大家通过物象意象已经感受到了其中的奥妙，但没有点破，留下的往往是秘而不宣、神交意会的诗文。

古人常以诗解画，朦胧含蓄，点到为止，一直没有对潇湘八景进行深入浅出的系统整理和介绍。

人间烟火终归是一个感性的世界，越是外化到全社会层面的东西，越具有感性的特征。所以，潇湘八景山水画就是潇湘文脉最好的外在表达，虽画的是山山水水，但内涵丰富，不显山不露水。古代文人之间对此心照不宣，自得其乐，只是现代人往往就要多费些心思逆向解读了。

潇湘八景不是某一个人的作品，而是自五代至两宋，经几百年地不断积累总结、调整完善，直到最终成型的复合文化体系。在更久远的潇湘文脉滋养下，既包含了几代文人画家的聪明才智和艺术天赋，又包含了哲学、艺术、地理、宗教等方方面面的文化成果，是中国古代优秀文化真正的集大成者。

从潇湘八景可见，古人已经站在人类和社会的高度把沧桑的人世之变、恒久的天道之理以及复杂的天人关系总结得十分完整、深入和透彻，已经形成了一个以宇宙为视角，可以俯瞰人间的人生坐标系。看懂了这潇湘八景，社会中的每一个人便可据此更清晰准确地安顿生命，锚定人生。

潇湘苦寒流放之地积累起来的无尽思归忧怨，却也激发了历代迁客骚人无尽的艺术灵感。借助苍茫奇伟的大自然，悄然构建了他们留恋千年的精神家园——潇湘气象。

思归之地恰是灵魂归宿，果然造物弄人，天道幽深。

　　成熟于两宋的"潇湘八景"，基本代表了古人从社会层面，概念化地对人行天地间的一系列根本问题，进行的终极哲学思考和艺术表达，具有很强的代表性、典型性和普适性。

　　但是，从艺术角度来看，它仍然不适合作为收官之作。因为，即便是提炼出了概念化的通用人生坐标和生存模型，最终也是要回到个人的生活状态中来践行。每个人都不可避免地要活出一套自己的"潇湘八景"。

　　那么，最终是谁来代表个人，为我们绘出了一套个人版的"潇湘八景"呢？这个人就是北宋的李公麟。

肆 龙眠山庄

北宋元符三年（1100），50岁的宫廷画家李公麟[1]辞官回到舒城，归隐龙眠山，建龙眠山庄。

龙眠山主脉位于今安徽省桐城市，属于大别山余脉。

明代许浩诗云："大小二龙山，连延入桐城。山尽山复起，宛若龙眠形。"大小二龙山两脉逶迤，自潜山进入桐城。然后峰回路转，向东北蜿蜒盘旋，绵亘54千米。

古代堪舆大师依据大小二龙山的形状分别命名，龙头在桐城北部，与歧岭相望，称作龙望（旺）山；尾段在老关岭西南方，称作龙舒山；中段与华崖山东西并肩而立，多飞瀑溪流，称为龙窝，是龙休眠之地，此为龙眠山之来历。

▲〔北宋〕《龙眠山庄图（八开）》（局部）李公麟（传）出光美术馆藏

1. 李公麟（1049—1106），北宋舒州（今属安徽桐城）人，字伯时，号龙眠居士、龙眠山人，杰出画家。善白描画法，人物、山水俱佳，被誉称宋画第一人。他笔下扫去粉黛、淡毫轻墨、高雅超逸的白描画，被后人称为"天下绝艺矣"。线描是中国绘画中最有特色的技法之一，而纯用线条和浓淡墨色描绘人物、景物的白描画法，是线描技法发展的最高阶段。李公麟正是中国古代白描画法泰斗级的人物。

龙眠河从两脉间斗折蛇行流出，紫气升腾，孕育万千气象。沿河有诸多名胜古迹，亭台楼阁、崖刻石泉、人文景观与自然景观交相辉映。

李公麟的龙眠山庄别业就建在这里，位于西龙眠山李家畈，今属龙眠乡双溪村李庄。

山庄坐北向南，面积约 4000 平方米，倚山面田，岩崖卓立，洞瀑相间，竹木茂密，风景怡人，俨然是一处洞天福地。龙眠河从西侧向南流，四周环筑土墙。朝南建楼门一座，两端各辟东西花园，门前有一元宝形池塘，养鱼种莲。

▼ 〔北宋〕《龙眠山庄图》（局部） 李公麟（传） 出光美术馆藏

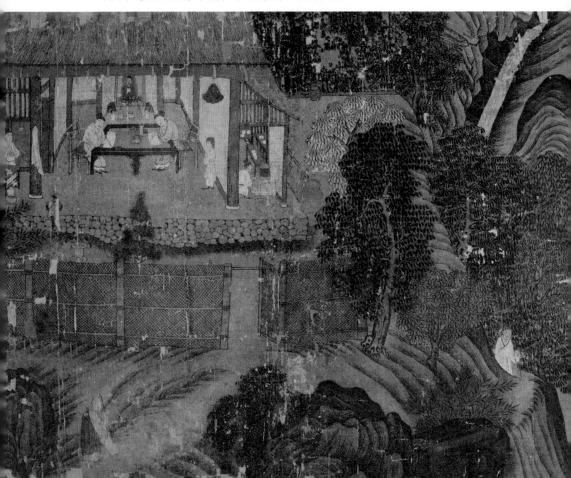

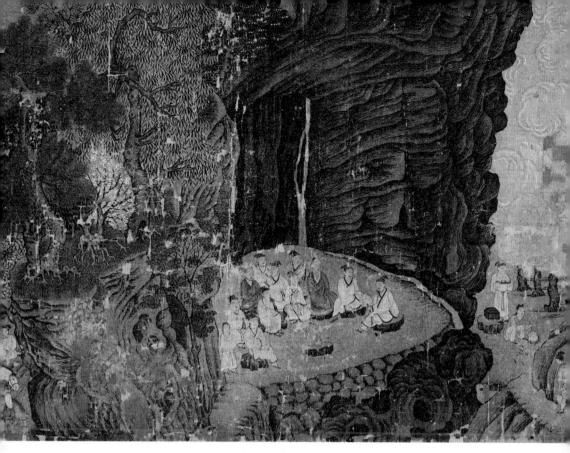

　　李公麟回到舒城，归隐龙眠山的时候，右手就已出现麻痹情况。而几年后，他竟完成了千古名作《龙眠山庄图》。

　　概念性地表现人与自然间生存哲学关系的《潇湘八景图》已经摆在那里，当历史的车轮走进了李公麟的时代时，他就要接过前人的薪火，完成自己的历史使命——如何在前人的成果上，利用画面继续从哲学高度去探索和表现现实中个人与自然的生存关系。

　　从某种意义上来看，《龙眠山庄图》的出现也是一种历史的必然。也就是说，在《潇湘八景》之后，必然要有一幅画去回答接下来的问题——个人与自然在现实中的哲学化生存关系又该是什么样的？这是历史的必然追问，一定要有伟大的艺术家用伟大的艺术作品来回答。

　　《龙眠山庄图》原卷佚失，现存四幅大体一致的摹本。其中北京故宫博物院和台北故宫博物院所藏为白描版本，日本出光美术馆所藏为设色绢本。

　　以保存完好、还原度比较高的台北故宫版为例，该图为长卷纸本水墨白描，高28.9厘米，宽364.6厘米。

▼〔北宋〕《龙眠山庄图》 李公麟（传） 台北故宫博物院藏

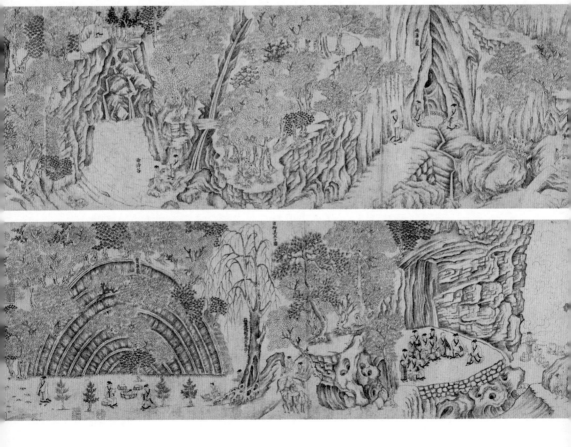

　　画面表现的是由建德馆至垂云沜前后共几里长的龙眠山庄图景，众文人居士在龙眠山中禅修生活。

　　人物作白描画法，山岩树干以墨线勾勒，略作渲染。描摹用笔草逸，景物朴拙。全画技法不见，灵巧全无。

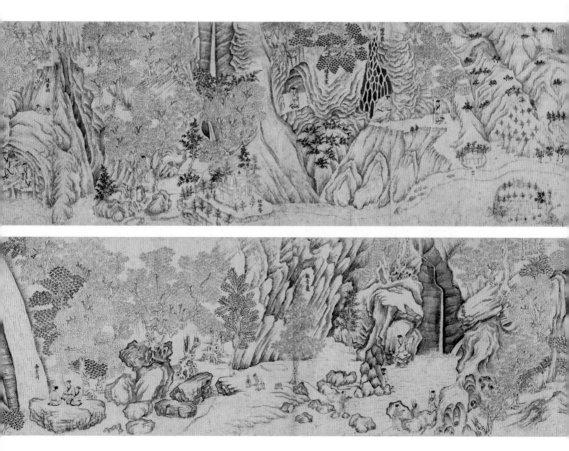

从这些存世的摹本来看，《龙眠山庄图》笔法拙稚，比例失调，空间扭曲，人物板滞，令人非常难以理解。如此变形的表达，与以前李公的画风似乎毫不相关，以致不少人都怀疑是伪作。

除手疾因素之外，变形是不是一些艺术大师晚年看待世界的一种终极归宿呢？

如果永远都是如实地反映表象的客观存在，那如何揭示其背后的真相和规律？又何以承载那些沉重的思想？唯有博大精深的思想可以让这个世界"变形"。当然，从本质上看，变形也可以说是一种显形。

此时，不由得想起齐白石晚年画的一幅非常著名的《葫芦图》。

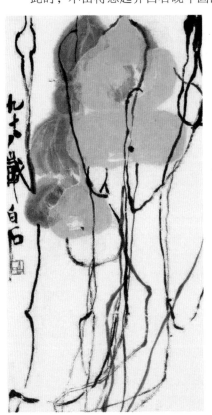

当时已经98岁高龄的齐白石老人在时而糊涂、时而清醒的状态下，凭借一生积淀的强大艺术直觉画出了此图。叶是葫芦，葫芦中有叶，藤也成了葫芦形。无意间达到了以神驭形、物我两忘、天工造化的境界。

一棵葫芦藤，处处葫芦魂。这是一种现实世界的变形，又是一种哲学意义上的显形。艺术的尽头往往会与哲学不期而遇。

那么，《龙眠山庄图》的变形，是不是也是李公麟自带的一种与天地自洽、

▲〔近代〕《葫芦图》 齐白石

物我相宜的和谐静穆之气？表明他与自己的龙眠山庄达到了神交意会、烂熟于心的程度，实现我将无我、脱形入魂的境界呢？我们来一起看看吧。

李公麟的好友苏辙专门为《龙眠山庄图》的二十个景点配写了二十首诗——《题李公麟山庄图二十首》。诗序云："伯时作《龙眠山庄图》，由建德馆至垂云沜，著录者十六处。自西而东凡数里，岩崿隐见，泉源相属，山行者路穷于此。道南溪山，清深秀峙，可游者有四：曰胜金岩、宝华岩、陈彭漈、鹊源。以其不可绪见也，故特著于后。"

由此可以略知图的大概。据考证，李公麟《龙眠山庄图》原作十六景，现存摹本遗漏四景，其余十二景分别是发真坞、芗茅馆、璎珞岩、栖云室、秘全庵、延华洞、雨花岩、泠泠谷、玉龙峡、观音岩、垂云沜、宝华岩。

《龙眠山庄图》中描绘了一群文人居士在李公麟的召集下在龙眠山中结社汇聚、参禅修道的生活。

李公麟在画中既要突出龙眠山庄这绵延数里的十几处景物的风采和象征意义，又要呈现出人们在这些景物当中的生存状态。

怎样才能兼顾这两点呢？只能采取超常规的比例关系，先把这些人安置在这些景物中。

同时，画面的布局结构充分借鉴了王维《辋川图》的长卷写实模式和卢鸿的《草堂十志图》的独立特写模式，将两者的特点合二为一，采用了移步换景的超现实长卷构图模式，兼顾景物表达和人物活动，完美实现了创作初衷。

同时，我们也理清了此图画面变形的两个主要原因：一是为了同时突出众多的人物与主景观，造成画面主次景物之间比例反常；二是要用夸张的手法表达景物的象征意义。

我们从画面变形的原因来思考，就可以深入理解李公麟创作《龙眠山庄图》的主要动机。

人也是社会化的动物。龙眠山庄既是李公麟的个人居所，又是聚集同道好友结社交流、参禅修道的道场。

所以他要重点描绘自己和这些人与龙眠山庄自然景点之间的深具禅意的和谐共存关系，同时要突出描绘每个重要景点本身的禅道象征意义。

用这种禅观山水的方法，来解释他理想中的天人关系模式，表达他理想中的天人共处状态。最终呈现出自己对大自然中的生命状态、生命意义和生命价值的终极理解，实现自己此生精神上的解脱和自由。

如右图，开卷就标新立异，与众不同，令人一头雾水。发真坞、芗茅馆两处庄园粗简至极，貌如小童涂鸦，且人与园的比例严重失调。山间林木，孤立排列，整齐划一。难道这就是大巧若拙，返璞归真？

发真坞和芗茅馆应是山庄的两处次要景观。绘于《龙眠山庄图》的卷首右下角，是两处栅栏环绕的小庄园。

"发真"是佛教术语，意为发起自己本有之真性。而"芗茅"之名则体现出高洁和淳朴。

苏辙《发真坞》诗作："山开稍有路，水放亦成川。游人得所息，真意方澹然。"又题《芗茅馆》："山居少华丽，牵茅结净屋。此间不受尘，幽人亦新沐。"

▲〔北宋〕《龙眠山庄图》（局部1）李公麟（传）台北故宫博物院藏

再往下看，所谓璎珞岩者，黑地白网十分夸张。璎珞原指古印度佛像佩戴的一种宝石缀成的网状装饰。在这里，是把山比喻成一尊佛，从山上流下来的瀑布就像佛佩戴的璎珞。而恰有人静坐在这里，似是敬山，似是拜佛，身后好像还有人在等候。

苏辙《璎珞岩》诗作："泉流逢石缺，脉散成宝网。水作璎珞看，山是如来相。"

璎珞岩左边栖云室上的树叶被简化成了无数个向上的箭头，表达出向上生长的强烈欲望。画中一位手执竹杖的居士站在栖云室山洞洞口，仿佛在与璎珞岩下的道友对望。

苏辙《栖云室》诗作："石室空无主，浮云自去来。人间春雨足，归意带风雷。"

▲〔北宋〕《龙眠山庄图》（局部2） 李公麟（传） 台北故宫博物院藏

秘全庵建于山中一片比较独立的台地上，树林环绕着一方一圆两座用于修行的草庐。

苏辙《秘全庵》诗作："世道自破碎，全理未尝违。溪山亦何有，永觉平日非。"

▼〔北宋〕《龙眠山庄图》（局部3）李公麟（传）台北故宫博物院藏

延华洞是一处洞顶有开口的洞窟，洞中有流水，洞下有深潭，洞口有三位修行居士盘坐静修，此刻正在品尝童子们用泉水煮的茶。本应幽静的延华洞里，坐禅求道者人来人往，熙熙攘攘，似有洞天之地滋养人间之意。所以，延华洞之名的本义是不是就指延续年华呢？

苏辙《延华洞》诗云："共恨春不长，逡巡就摇落。一见洞中天，真知世间恶。"

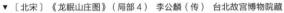

▼〔北宋〕《龙眠山庄图》（局部 4） 李公麟（传） 台北故宫博物院藏

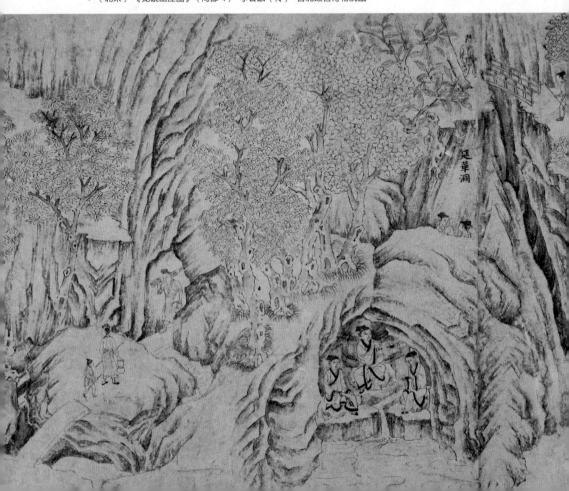

　　走出延华洞就来到了雨花岩。一处细泉由雨花岩上涌出，汇成一小潭。水利万物，不以势低而不为，亦不以势低而自浊。一居士坐在潭边，以泉濯足。左右各有一人，一坐一立，各自便宜。

　　苏辙《雨花岩》诗作："岩花不可攀，翔蕊久未堕。忽下幽人前，知子观空坐。"

▼〔北宋〕《龙眠山庄图》（局部5）李公麟（传）台北故宫博物院藏

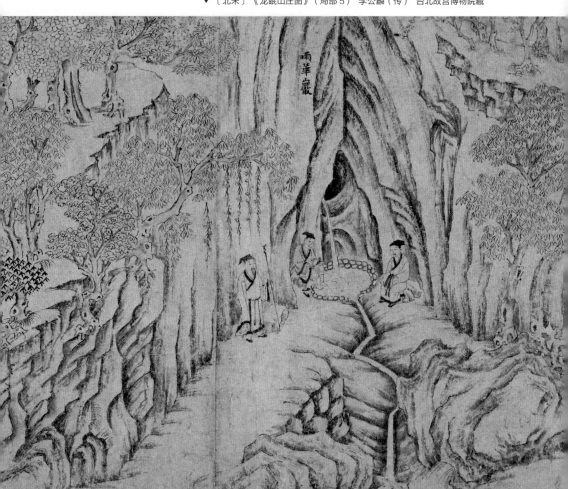

　　泠泠谷是山谷中的一处深潭，危崖之上，一道中型瀑布注入潭中，溅起朵朵浪花，激起泠泠水声。潭边一居士正在品茶观瀑。观瀑也是中国古代文人的一个审美意象，有涤荡污浊、汲取力量、开阔心胸之意。

　　苏辙《泠泠谷》诗作："层崖落飞泉，微风泛乔木。坐遣谷中人，家家有琴筑。"

▼〔北宋〕《龙眠山庄图》（局部6）　李公麟（传）　台北故宫博物院藏

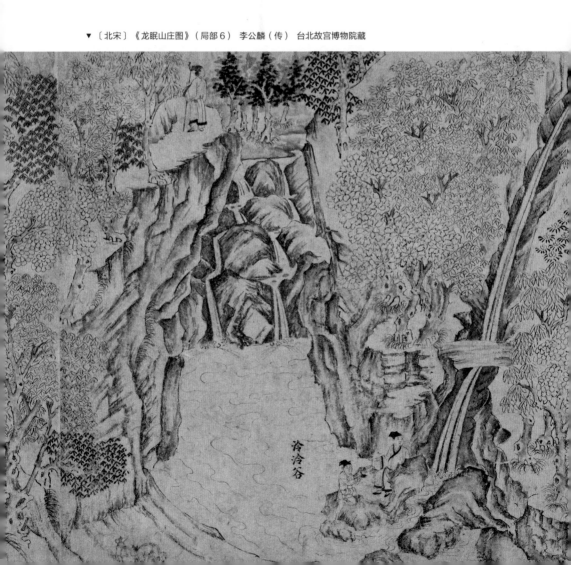

　　在玉龙峡的高山峡谷之间，一大型瀑布飞流直下。深潭四周徜徉着四位修道居士。这里飞瀑奔涌如玉龙升腾，应该是一处理想的修行之所。

　　苏辙《玉龙峡》诗作："白龙昼饮潭，修尾挂石壁。幽人欲下看，雨雹晴相射。"

▼〔北宋〕《龙眠山庄图》（局部7） 李公麟（传） 台北故宫博物院藏

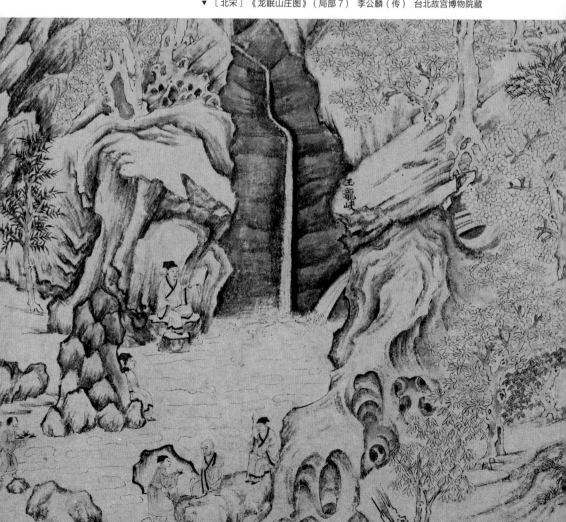

观音岩位于玉龙峡之左侧，壁立千仞，巨石嶙峋，气势十分宏伟。下有地坪，上置石案，周遭无人。

苏辙《观音岩》诗云："倚崖开翠屏，临潭置苔石。有所独无人，君心得未得。"

▼〔北宋〕《龙眠山庄图》（局部8） 李公麟（传） 台北故宫博物院藏

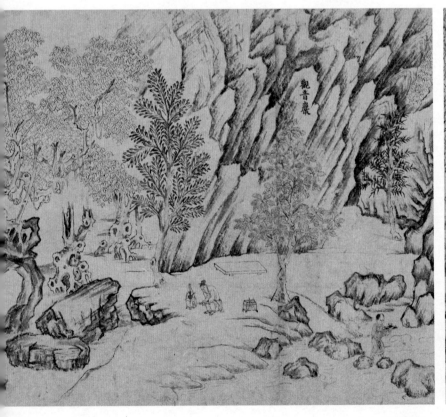

　　垂云沜，"沜"即"畔"，岸边之意。图中绘一巨大瀑布，气势磅礴。瀑布右侧有三位居士坐于磐石之上，观瀑怡情。瀑布另一侧的台地之上，一持扇高人正在向众人讲经传法。此处山岩瀑布最为雄奇，是龙眠山庄最重要的部分，也是全画的高潮部分，所绘人物也最为众多。

　　苏辙《垂云沜》诗作："未见垂云沜，其如归兴何？路穷双足热，为我洗盘陀。"

▼〔北宋〕《龙眠山庄图》（局部9） 李公麟（传） 台北故宫博物院藏

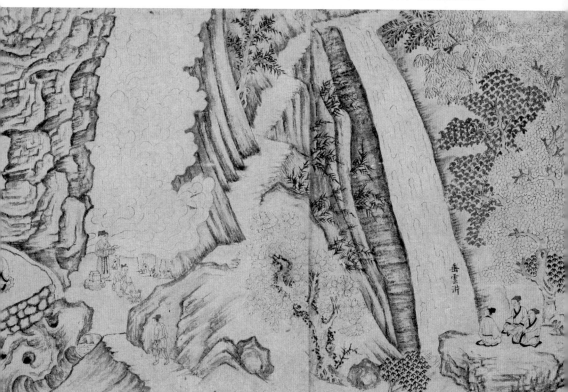

卷尾的宝华岩像一个硕大的半圆形扇贝，又像一个象征天道轮回的转盘，仿佛一切到了尾声就该往回转了。

岩下有石案、石凳，对坐二人。一人有纸无笔，一人有笔无纸，而案上有笔有纸，却无人。

人生不如意十之八九，生活的要素总是这样难以凑齐吗？

旁边一长者静静地看着两童子在地上玩耍，似有千言万语，又无须多言。这个人就是画家自己吗？

苏辙《宝华岩》诗云："团团宝华岩，重重荫珍木。归来得商鼎，试鬻溪边绿。"

▲〔北宋〕《龙眠山庄图》（局部10）　李公麟（传）　台北故宫博物院藏

　　纵观全画，先有前面各个景观的层层铺垫，随着瀑布水势的不断变大，画面渐入佳境。

　　作为全画高潮部分垂云沜的前奏，玉龙峡已然是十分神奇。画中虽已人满为患，但人物各个独自行事，面无表情，彼此之间也视而不见，已经是一种完全概念化的存在。玉龙峡里，时间流逝似已穿越，空间荒诞如被折叠。大家似乎在这里度过质变之前的前夜。

　　直至迎来垂云沜的高潮部分。垂云沜中的瀑布、树叶以及云雾也已经完全图案化了。看花不是花，看云不是云，看山不是山。可能只有到了这种境界的人才能拿到这里的入场券吧！居士道友们终于可以坐在一起讲经说法了，仿佛是一次集体的进阶度化，难怪悬崖之间似有龙鳞隐现。

　　画中所有人物全无李公麟以前笔下的栩栩如生之相，皆面无表情，似乎是进入了一种无物无我、不喜不悲的状态。他们各自修炼又殊途同归，都在最大限度地融入自然之中。而自然也以一种超现实的形象拥抱着他们。

　　到了卷尾才是真正的点题部分。象征人世轮回的宝华岩下，长者羡慕地看着两位童子在地上玩耍。

　　该画的景物与人物都充满了象征意义。正如具象的终点是抽象，艺术的尽头是哲学。那么哲学的尽头又是什么呢？

　　该画以老者和童子收尾，不由得令人想起了老子的赤子之说。《道德经》曰："含德之厚，比于赤子。"又曰："常德不离，复归于婴儿。"

　　所谓哲学的尽头，重拾赤子之心而已。李公麟最后用自己的画作生动形象地回答了这个问题。

　　龙眠而赤子归。几年后的崇宁五年（1106）李公麟仙逝，长眠于龙眠山庄。

苏轼在《书李伯时〈山庄图〉后》赞赏评价说：

　　或曰：龙眠居士作《山庄图》，使后来入山者信足而行，自得道路，如见所梦，如悟前世；见山中泉石草木，不问而知其名；遇山中渔樵隐逸，不名而识其人。此岂强记不忘者乎？

　　曰：非也。画日者常疑饼，非忘日也。醉中不以鼻饮，梦中不以趾捉，天机之所合，不强而自记也。居士之在山也，不留于一物，故其神与万物交，其智与百工通。虽然，有道有艺。有道而不艺，则物虽形于心，不形于手。吾尝见居士作华严相，皆以意造而与佛合。佛菩萨言之，居士画之，若出一人，况自画其所见者乎？

　　所谓"得心应手""有道有艺"之说，实为高妙的评价。

　　《宣和画谱》称，此图可以配王维《辋川图》。

　　《佩文斋书画谱》亦说《山庄图》用王维《辋川图》的画法，"而行笔细润，乃有超越之意"。

　　《龙眠山庄图》只见山水，不见山庄。其中的人居建筑又少又小，描绘粗率，居于非常次要的地位。李公麟好像是在表达，真正的山庄在于山水之间，人工建筑在自然面前似乎是微不足道的。

　　画作依次重点描绘的璎珞岩、栖云室、秘全庵、延华洞、雨花岩、泠泠谷、玉龙峡、垂云沜等景观，全部有大大小小的水系。从岩水到泉眼，从溪流到急水，从瀑布到山涧，层层递进，水量越来越大，气势也越来越强，仿佛代表着人在自然中修行进阶的发展过程。

　　这幅画作中的人物和山水都是概念化的表达，人的表情样貌、山水的客观形态都已经不重要。画家要突出表达的是人在山水之间一种返璞归真的状态，表达人与各种自然环境的和谐共处，有一种强烈的回归天地、隐居自然的思想倾向。

画家通过卷尾的宝华岩巧妙地传递了天地恒久、人生轮回的主题思想。借此表达，人与天地之间最完美的结合就是重回自然状态，重拾赤子之心。

综上所述，李公麟的《龙眠山庄图》通过变形的手法对所描绘事物赋予象征性的含义，从禅道哲学的角度去协调人与自然的种种关系，确定人在自然中的种种状态。这组图是他对龙眠山的归隐生活进行了深入的哲学化思考之后，实施的一次艺术化的还原再现。

所以说，李公麟接过历史的接力棒，以个人生活体验为基础，通过创作《龙眠山庄图》，圆满完成了从个人角度对天人关系和人生意义进行哲学化思考和艺术化表达的使命。

到明代，龙眠山庄旧址仍在。明末桐城文士孙中作《过李公麟山庄旧址》诗："居士庄犹在，园林看转移。山川浑旧日，花鸟自今时。月散花椒影，烟沉墨竹枝。闲来搜胜迹，登眺客心悲。"

自五代到北宋，中国古代的艺术家们初步完成了对于生命安顿在理论层面的哲学思考和体系构建。解构之后再重构，艺术终归还需要用艺术的方式来表达。

于是，中国画创作进入了一个大发展的时期。中国古代的画家们逐渐开始运用更成熟的艺术手法，更深刻、更多元地表现"天人合一"这一亘古不变的生存追求和核心文化价值观，并从本质上思考人的来处与归宿。

壹 寻根复命

北宋的李成有一幅《读碑窠石图》。

虚静世界，荒寒天地，一位骑骡的旅人正停驻在一座古碑前静观碑文。旁边一位童子持杖而立，静静地注视着主人。而那只驮碑的神龟也在无言地凝望着旅人。三者之间形成了一种意味深长的对视关系。

此图万物萧疏，气韵苍凉。古树虬曲，枯枝蟹爪。水滴石穿，窠石嶙峋。老碑孤立，神龟不朽。一种时光荏苒、岁月沧桑的历史感贯穿其间，让观者也暗生肃穆敬畏之心。

"我是谁？我在哪儿？我从哪里来？我到哪里去？"此图很容易引发人们一系列哲学思考，可能这恰是画家本意。

天地昏昏，前路茫茫。《读碑窠石图》描绘了两个深刻的意象，那就是人在历史面前的追问，在天地面前的复命。

人在尘世中如转蓬般漂泊不定，需要在对历史的解读中确认自己的位置和前进的方向，而那座石碑恰如路标。历史也会提醒现在，暗示未来。

在更深广的层面上，虚静世界，气象萧疏，恰如天地本源、生命初始的状态。这就是"致虚极，守静笃"的意象，是旅人的一次复归生命虚静的本源的过程，也就是老子所说的"复命"。

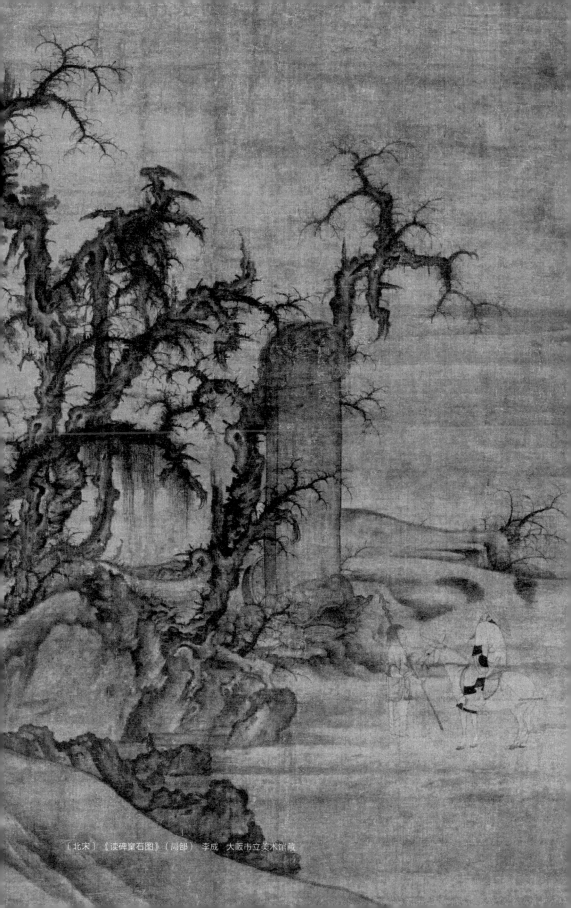

〔北宋〕《读碑窠石图》（局部） 李成 大阪市立美术馆藏

老子说的"复命"指的是什么呢？

老子的《道德经》第十六章写道："致虚极，守静笃。万物并作，吾以观复。夫物芸芸，各复归其根。归根曰静，静曰复命。复命曰常，知常曰明。不知常，妄作凶。知常容，容乃公，公乃全，全乃天，天乃道，道乃久，没身不殆。"[1]以老子的这一段观点作为核心理念，历代的中国文人都信奉宇宙初始源于荒寒，生命终结归于荒寒。生命轮回，周而复始，视为"复命"。这样的理念也成为历代画家们前赴后继地描绘荒寒天地的思想根源。

王安石有诗云："欲寄荒寒无善画，赖传悲壮有能琴。"可见，古人通过山水画追求荒寒虚静的生命意境由来已久。体现了古代中国文人对生命起源、生命意义前赴后继的共同探索。

清代画家唐岱的《绘事发微》说："凡画雪景，以寂寞暗淡为主，有玄冥充塞气象。"雪为洁白，白色为无，白雪成就了一片空无的世界。在这一片虚空的世界中，可致玄冥，通鸿蒙，有一种超越现实、临于彼岸世界的意象。

宋代郭若虚的《图画见闻志》中，明确记载了一幅出自顾恺之之手的雪景山水，名为《雪雾望老峰图》，这是中国绘画史上记录的最早表现雪景的画题。但遗憾的是，此画实物没有流传下来，无从考证。

此后，传为南朝张僧繇作的《雪山红树图》，可以说是现存最早的一幅雪景山水画，但有人说是后人摹本，我们在此不做深究。

若将上述两幅画作视为中国雪景山水的萌芽之作，那么，唐代王维的《雪溪图》则应为此类画作真正意义上的开山之作。

1. 大意为：致虚极者，天之道也；守静笃者，地之道也。天之道致虚，才使天空气象虚无，空明朗朗；地之道守静，才使得大地深厚笃实。天地有此虚静，所以才有万物共同生长。我从中考查其往复的道理。那万物纷纷纭纭，各自返回其本根。返回本根就叫作寂静，虚静即复归生命本源。复归生命本源就是自然规律。认识了自然规律则可洞察透彻，不认识自然规律的轻举妄动，往往会惹出凶祸。认识自然规律的人是可以包容一切的，无所不包就会坦然公正，公正就能周全，周全才能符合自然的"道"，符合自然的"道"才能长久，终身不会遇到危险。

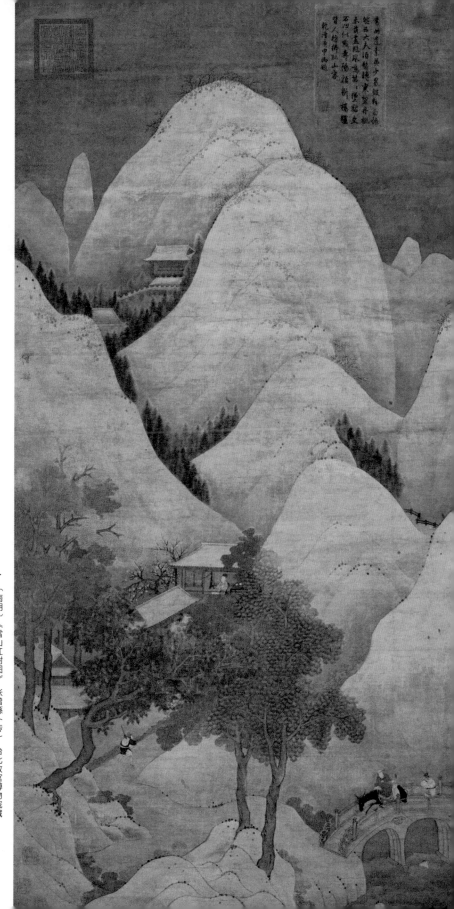

〔南朝〕《雪山红树图》张僧繇（传）台北故宫博物院藏

贰 雪溪初寒

有生于无，人们确认荒寒无有之境才是人的来处与归宿。

王维可以说是中国画史上第一个将雪景作为主要表现对象的画家。今从所传其画迹《雪溪图》中尚可见"雪意茫茫寒欲逼"的意象。

▲〔唐〕《雪溪图》 王维（传） 台北故宫博物院藏

《雪溪图》是一幅表现乡村荒原雪景的小品，画面分近、中、远三部分。

近景山隅一角，道路横斜。路边有小桥、篱舍、村店、屋榭。路上有人匆匆而行，还有人正在把四头家猪赶回圈中。中间村路两旁的屋榭，似是村店旅社，其间有人物对坐交谈。周边稀林萧疏，水岸清寒。中景为一条平缓的溪流。平静的水面上有一条篷船，船上有两个人撑篙摆渡，欲归彼岸。远景是溪岸后起伏的山峦和几间掩映于茫茫雪色之中的村舍。整个画面上，皑皑白雪、江村寒树、野水孤舟，组成一片寂静空旷的景象。

画面力求从容平静地描绘天寒地冻中的人、动物和植物的生存状态，虽有生动气息，但实为衬托出天地的清冷宁静，呈现世间万物各寻归宿的意象。

▲　〔现代〕《雪溪图》　佚名　摹本

　　《雪溪图》诞生的时代背景是"安史之乱"之后盛唐急衰，世事多变，百业凋零，生灵涂炭，时人开始反思生命存在的意义。《雪溪图》诞生的思想基础是唐代禅宗思想日益为王维这样的士大夫知识分子所接受，为他们思考和探索人生的意义提供了新的视角和思路。

　　王维酷爱画雪，不懈地描摹雪后的荒寒天地，显示出"云峰石迹，迥出天机，笔意纵横，参乎造化"的境界。王维认为荒寒是人生的底色。他对寒意的追求，也是对人生归宿的思考。

　　王维之后，中国画史上出现了五代四大家荆浩、关仝、董源、巨然（简称荆、关、董、巨）。他们的画风与唐朝画家相比形成了比较明显的变化，成为"唐风"至"宋格"的过渡桥梁。明代王世贞说："山水至二李（李思训父子）一变也；荆、关、董、巨又一变也。"到了五代的荆、关、董、巨，荒寒境界已经成了山水画家的自觉审美追求了。北方的荆、关和南方的董、巨，在王维首开的冰雪宗脉基础上，激其波而扬其流，执意创造荒寒画境，以寄托自己幽远飘逸的人生体验和思想感悟。

叁 五代荒寒

荆浩（约850—911），字浩然，号洪谷子，河内沁水人（一说河南济源人，一说山西沁水县人），唐末五代时期著名画家，被视为北方山水画派的鼻祖。他博经史，好古雅，曾任小官。后罢官回乡，躲避战乱，便常年隐居太行山。他善于山水画，师从张璪。画作有北方山水雄浑险峻的气格，笔法坚凝挺峭，气势巍峨堂堂。代表作品有《匡庐图》《雪景山水图》等。

传闻《雪景山水图》系自古墓中出土，有美术史家认为是荆浩的作品，也有人判定是一幅早期山水画的摹本。此图应是行旅题材画作的先驱者，以立幅构图，设重重山峦，蜿蜒山路在溪谷间环绕穿插，溪桥楼观等景物隐现在山水之中。山路上，三三两两的旅人分布其间。

概观其画境，已有"人生如逆旅，我亦是行人"的意象。这一意象被接下来的五代、两宋画家反复描摹。

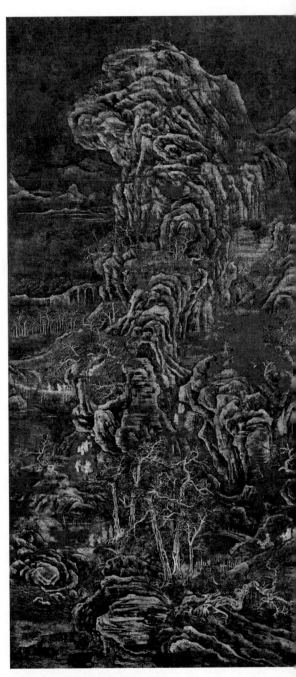

▲〔五代十国〕《雪景山水图》荆浩（传）
纳尔逊－阿特金斯艺术博物馆藏

关仝(约907—960),字号不详,京兆长安(陕西西安)人,五代时期杰出画家。他活跃于五代末至宋初,是荆浩的忠实追随者,最后甚至取得了青出于蓝而胜于蓝的成就。他的代表作《关山行旅图》表明,行旅主题已经直入画名。

《关山行旅图》绘山峦巍峨耸立,溪谷蜿蜒幽深,林木荒寒虬曲。山腰之间隐有一座古寺,有求道之人沿着山路蹒跚而行。山脚下溪岸边,有一处山间集市,酒馆旅店中,有人吃饭歇息。穿市山路上,有人骑驴赶路,来来往往好不热闹。

总览全画,山高水长,行人如豆,跋山涉水的旅途风貌跃然纸上。这幅画作通过描写一个典型的荒寒行旅场景,充分表达了对高山大川、自然天地的敬畏之心,为后来北宋范宽的旷世之作《溪山行旅图》奠定了基础。

▶ 〔五代十国〕《关山行旅图》关仝 台北故宫博物院藏

　　董源（生卒年不详），字叔达，洪州钟陵（今江西省南昌市进贤县钟陵乡）人。五代绘画大师，被古人视为南派山水画开山鼻祖。南唐时期，曾任北苑副使，人称"董北苑"。

　　他擅于山水画，兼工人物鸟兽。其山水初师荆浩，笔力沉雄，后写江南实景，疏林远树，平旷幽深。在北宋初期又与李成、范宽并称"北宋三大家"。米芾评论董源画作"平淡天真，唐无此品"。存世作品有《夏景山口待渡图》《潇湘图》《溪岸图》《寒林重汀图》等。

　　《寒林重汀图》是董源创作的绢本墨笔淡设色画。以其绝妙的笔法和高远的意境，一直以来被中国画界视为绝世佳作。

　　同样是表现天高地阔的壮观景象，董源的手笔不似北方荆浩、关仝直接描绘巍峨入天的崇山峻岭，而是另辟蹊径，正如此图别具一格的构图方式。

　　画面中，溪流岸渚上下排列，山山水水层叠交织。不留青天之位，以重汀叠水代之，更显地之广、天之高。此图近描稀疏苇草，中绘虬曲枯木，远染朦胧寒林，几处江南特色的茅屋村舍散落其间，全画结构紧凑又疏密相宜。

　　画中疏缓的岸渚山石皆用浓淡相间的墨色点簇而成，运笔速度、力量恰到好处。以小笔法见大景致，自然完美地显示出山石土木的肌理结构。全画黑白对比自然，明暗变化多端，达成了主要景观清晰分明，次要景观隐现配合的巧妙光感效果。

　　《寒林重汀图》尽显董源的笔墨功力之深厚。运笔洒脱自信，布局险中求妙，岸渚层叠悠远，水村清冷寂寥。

　　此图不绘崇山峻岭而自现山高水长，为人们展现了一种荒寒天地的样貌。

▶ 〔五代十国〕《寒林重汀图》 董源　日本黑川文学院藏

巨然，生卒年不详，江宁（今江苏南京）人，五代僧人画家。早年在南京开元寺出家，南唐降宋后到汴京（今河南开封），居于开宝寺。

巨然擅画江南山水，自得野逸清静之趣，深受世人推崇。他师法董源，为董源之嫡传，并称"董巨"，对后世山水画发展有着巨大影响。代表画作有《秋山问道图》。

在战乱连绵的五代十国，到了巨然这个时期，文人们已经不满足于仅仅通过描绘荒寒天地寻找归宿，忍不住要到深山老林中直接寻访高人，求问济世之道了。

画上主峰居中，以示崇敬，这是五代宋初的典型构图。南方的山峰石少土多，气势显得温和厚重，与北方石坚体硬、巍峨险峻的山峰完全不同。一条蜿蜒的山间小路通向溪谷深处，密林中有茅屋数间。茅屋中依稀可见主人坐于蒲团之上，右边一人侧身对坐，应该就是问道者。

秋天未至荒寒，却萧瑟肃杀，是一个暑往寒来、孕育变化的时节。五代时期，人们希望混乱的世道尽快结束，一切可以变得安宁下来。人们相信，越接近自然者，就越能领悟到解决问题的真谛，厚重而圆润的山林似乎也可以赋予高人厚重而圆润的智慧。于是此时此刻，秋山问道的意象也就呼之欲出了。

▶〔五代十国〕《秋山问道图》 巨然（传） 台北故宫博物院藏

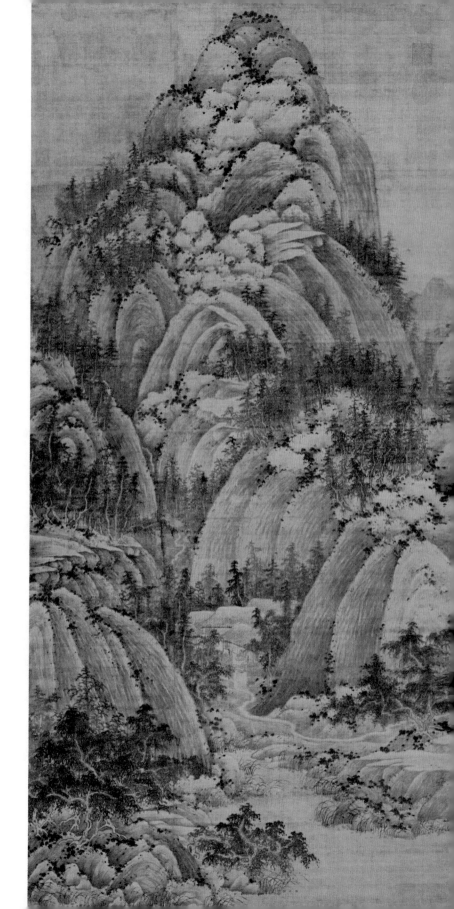

肆 北宋萧疏

　　到了北宋初年，追描荒寒意象的思潮仍然继续。代表画家有李成、范宽、郭熙。他们前赴后继，仍然从不同的角度，以不同的方式演绎着自己心目中的荒寒天地。

　　李成（919—967），字咸熙，号营丘，京兆长安（今陕西省西安市）人。五代宋初画家，擅于山水画，师承荆浩、关仝，又自成一家。博学多才，胸有大志却无处施展，醉心于书画。乾德五年病逝于陈州（今河南省周口市），时年四十九岁。

　　李成一生钟情于平远寒林的萧疏气象，开创"蟹爪"法描绘寒林枯木，对于山水画的发展有重大影响。北宋郭若虚在《图画见闻志》中评价李成："夫气象萧疏，烟林清旷，毫锋颖脱，墨法精微者，营丘（李成）之制也。"

　　除了前文介绍的传世名作《读碑窠石图》，李成还绘有荒寒至极致的《群峰雪霁图》，冰天雪地，荒寒世界竟空无一人。也有温和一点的《晴峦萧寺图》，是他的另一幅代表作品。

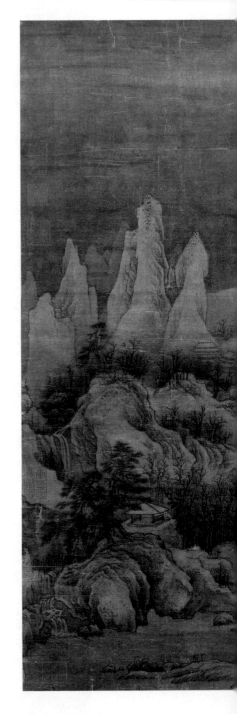

▶　〔北宋〕《群峰雪霁图》 李成（传） 台北故宫博物院藏

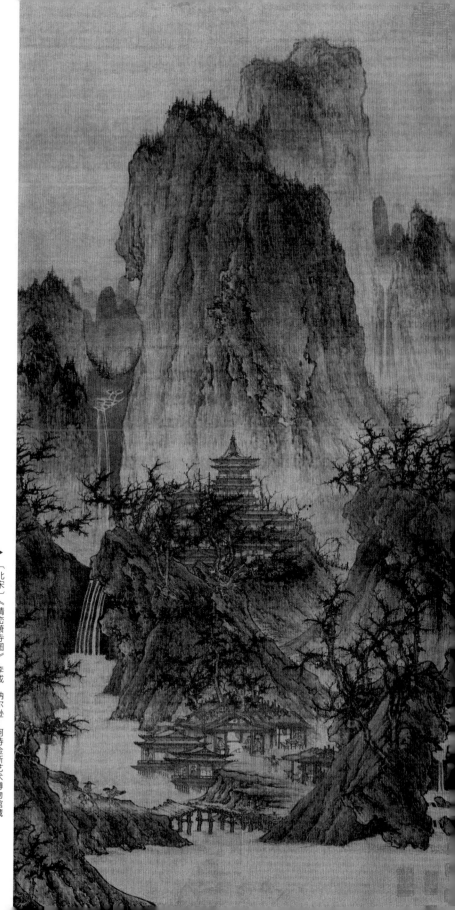

▶ 〔北宋〕《晴峦萧寺图》 李成 纳尔逊－阿特金斯艺术博物馆藏

　　该图画境与五代以来的荒寒意境一脉相承，山峰依然雄伟冷峻，寒林依然虬曲盘结，骑驴迁客依然人在旅途。但是与前代荒寒画作有所不同的是，少了冰天雪地，多了巍峨寺塔。在荒寒中少了一份阴冷，在萧瑟中多了一点希望。旅人们终于可以在路边的小酒馆安心地吃上一口饭，喝上一壶酒。北宋江山初定，社会逐渐安稳下来，也增强了文人们对未来的信心。北宋山水画家真正延承李成荒寒骨气的，当数范宽、郭熙二人。当时，李、范、郭为主要代表，掀起了北宋画坛的一股"寒流"。

　　北宋的建立，令这些文人画家们可以真正冷静下来，继续在前人开创的荒寒意境中，探索生命的状态，寻找人生的归宿，继续完成老子所说的"复命"。

　　范宽（950—1032），又名中正，字中立，陕西华原（今陕西省铜川市耀州区）人，宋代绘画大师。因为性情宽厚豁达，时人称之为"宽"，遂以范宽自名。初学李成，后隐居终南、太华，自成一家。

　　范宽的《雪山楼阁图》描绘了一派冰天雪地之中，渔夫停船靠岸卖鱼，僧侣过桥行色匆匆，山腰寺庙殿宇雄伟壮观，山间关隘城楼威严静立。主峰之上寒枝密布，如茸似毯，密而不乱，气势恢宏，令人深感震撼，不由得慨叹生命的顽强。在这样的荒寒天地中，城关保卫着世间安宁，寺庙守护着人的心灵，而生活仍在鱼米烟火中继续。

▶〔北宋〕《雪山楼阁图》 范宽（传） 波士顿美术馆藏

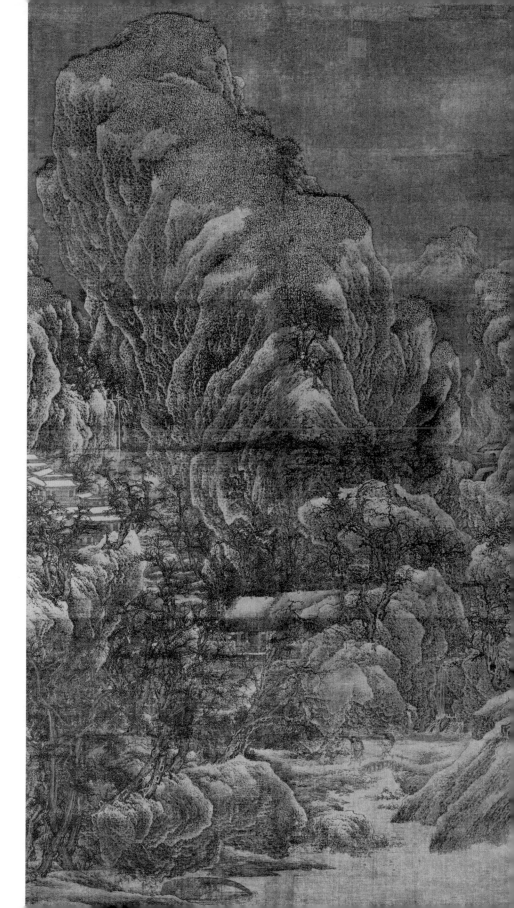

　　王诜（1048—1104），字晋卿，太原（今山西太原）人，后迁汴京（今河南开封），北宋画家。北宋熙宁二年（1069），娶英宗女蜀国大长公主，拜左卫将军、驸马都尉。

　　王诜有一幅《渔村小雪图》，画得空灵清旷、意境高冷，虽为荒寒山水，却充满了诗情画意，是北宋文人追求诗画一体的优秀范品。

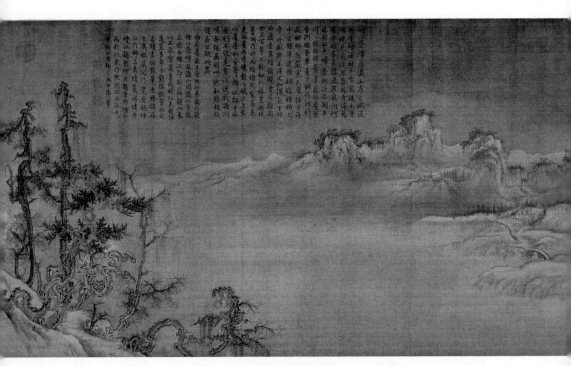

▲ 〔北宋〕《渔村小雪图》（局部） 王诜　北京故宫博物院藏

　　该画描绘冬季小雪初霁的山间渔村景色。雪山清冷绵延，松林虬曲奇古，溪岸渔人劳作，文士携琴独行。山高路远，关隘遥遥，整个画面萧索清寒，笼罩在一片空灵静寂的氛围之中。虽然渔人难辞艰辛劳作，但是文人仍然向往山林渔隐。追求荒寒意境的诗意人生理想好像是他们与生俱来的使命。

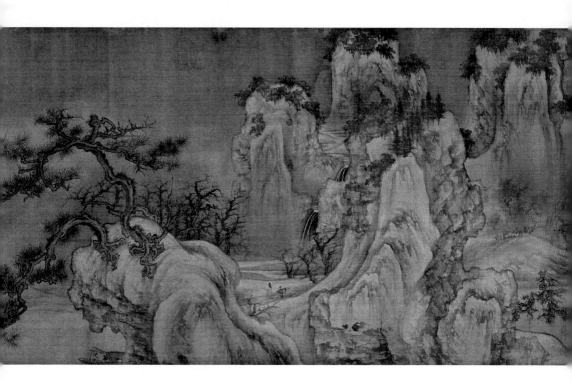

郭熙（1000—1090），字淳夫，河阳府温县（今属河南）人。北宋杰出画家、绘画理论家。他出身平民，早年信奉道教，游于方外，以画闻名。熙宁元年（1068）召入画院，后任翰林待诏直长。

我们看看郭熙的《关山春雪图》。此图绘深山春雪过后之景。雪山巍峨，山峦雄伟，绵延起伏，林木茂密。山腰之中，有小村民舍。磨旁边溪水奔流，水车翻转，为寂寥静谧的冰雪世界平添了几分生气。荒寒不是灭绝，再荒寒的世界里，人也要生存，要在天地之间寻找到某种共处的平衡点。

五代、北宋的荒寒一脉，一直传到南宋画院。马远、夏圭、马麟诸位大师，个个都是画寒林雪景、枯山荒原的行家高手。

寒风冷气又传至后世的元之四家、清之四王和四画僧等。期间，虽然具体风格时有流变，但荒寒静寂的底色不改，形成了中国画独有的荒寒意境的千年文脉大宗。

在元代，对文人来说，政治、社会和文化环境非常恶劣，反映到画作上，孤寒清旷的意象又堪比前朝北宋。

在元代画家黄公望的《九峰雪霁图》中，雪更白，气更寒，峭壁千仞势压茅屋，林枯水冷空无一人。

▶ 〔北宋〕《关山春雪图》郭熙（传）台北故宫博物院藏

〔元〕《九峰雪霁图》 黄公望 北京故宫博物院藏

另一位元代画家倪瓒的画作也延承了这一萧瑟气象。在他描绘的虚空静寂的荒寒世界里，纯粹得更是难觅人迹。荒山枯水边的空亭旷室，似乎在等待每一位寻求归宿的人。倪瓒的这些画作，让人不由得想起李白的著名诗句——"夫天地者，万物之逆旅也；光阴者，百代之过客也。"

自唐以来，历代画家孜孜以求、不厌其烦地描绘大自然的冰江雪原、荒山寒林、幽潭静水，极力复现荒寒虚静的天地。其深层次的思想根源主要是为了回归生命的初始状态，寻找世界的本来面目，以澄怀悟道。

古代的画家们对荒寒境界的偏爱，很大程度上是源于他们对道的追求，他们认为荒寒之境最能体现道的精神。荒寒的山水才能直入永恒，达到亘古如斯的境界。

画中荒寒清冷的枯山瘦水，空旷寂寥的茅屋草亭，都是画家在用画笔再现老子"致虚极，守静笃"的意象。

另外，从审美的角度来看，荒寒是中国古代山水画的基本特点之一，而且也被当作中国画的最高境界，它是古代文人画审美趣味的集中体现。

中国古人认为最高级别的美，不在于浓艳，不在于稠密，不在于黏滞，这些欲望满满的意象不能产生高级的美感。最高级的美感存在于孤寒清旷、空灵通透、缥缈寂静的意境中，即明人沈灏所说的"太虚片云，寒塘雁迹"。

越是荒寒天地，冰峰雪岭，越是有一种似有实无的虚幻感。而这种低欲望而高意境的状态，更能体现出一种最高级的美感。

▼ 〔元〕《秋林野兴图》 倪瓒 大都会艺术博物馆藏

伍 江行初雪

话说回来，荒寒的意境中，山水林木可以一静千年。但是，人作为生命的主体，总是要进行生存活动。荒寒意境中人的生命状态应该是什么样？

五代十国时期，南唐画家赵幹的一幅《江行初雪图》，就开始在荒寒天地中重点审视和观照人的生命、生产和生活。

赵幹的《江行初雪图》是一幅千古名作。画家用白粉点染整个长卷画面，创造性地表现了长江沿岸寒风凛冽、雪花飘飘的初雪景象。严酷的环境中，衣衫单薄的渔民仍然在江畔辛苦地捕鱼劳作。

两位在严寒中蜷缩着身体，拉着一艘小渔舟的纤夫拉开了整个画作的序幕。寒风中，头戴风帽瑟瑟发抖的旅人骑着一脸愁苦的驴子在江岸赶路。对寒冷天气的渲染，也是为了突出表现江畔捕鱼人的艰辛。

芦苇丛中的一个简易窝棚旁，三位少年利用滑轮和杠杆组合，合力压下一根木杠翘起了网架，准备收网。旁边竟然还站着一个几乎赤裸的小童，颇令人心酸感慨。

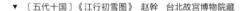

▼ 〔五代十国〕《江行初雪图》 赵幹 台北故宫博物院藏

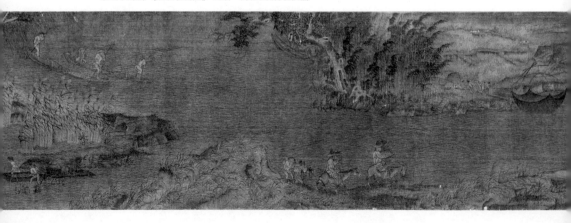

芦苇荡已经开始有积雪，成年的渔夫驾着两只小船捕鱼。另外两人不畏刺骨的江水，正在下水布网。年长渔夫阅历丰富，捕鱼台也显得比较高级。他正在喝酒御寒，静待鱼儿入网。一位少年刚吃过饭，果然有劲儿，一个人就拉起一张大网。他身边不远处，有个苇竿做的围挡用来辅助渔民围网捕鱼。两个青年合力摇着牵引滑轮，翘杆上还坠有4块配重，这一网分量不轻啊。一位老伯正在网中抄鱼，从他惊喜的表情中可以猜到收获不小。有一位渔民身手矫健，技能高超，一个人干了三个人的活儿。

另有两位年轻人下网后，躲在窝棚里烤着火盆打着伞，充满期待地望着水面。炊烟升起，一位父亲正在船上做饭，三位饥寒交迫的小童眼巴巴地等在一旁。

画面的结尾，崎岖的江岸边，有一位少年正背着引绳帮助推独轮车的老人前行。这情景与卷首拉船的纤夫遥相呼应，意味深长。江河浩渺，风雪交加，生活再艰苦，人们也要负重前行。人生之路总是这样艰难吗？还是只有小时候是这样？总是如此！

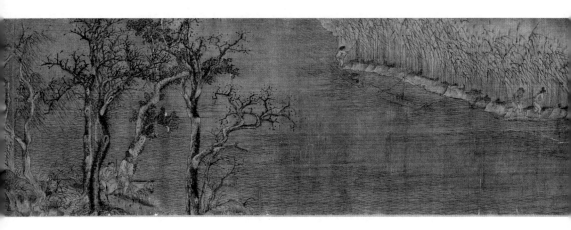

以行旅开始，以行旅贯穿，以行旅结束。

赵幹的《江行初雪图》上，在一派荒寒的江景中还交织着中国古代山水画的另一大宗主脉——千年行旅。于崇山峻岭之间，于激流险滩之间，于茫茫天地之间来表现运动中的、迁徙中的人们。

▼〔五代十国〕《江行初雪图》（局部）　赵幹　台北故宫博物院藏

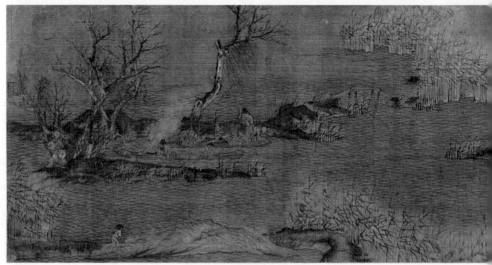

▲〔五代十国〕《江行初雪图》（局部）　赵幹　台北故宫博物院藏

古代画家笔下，一代又一代的人们不畏艰难困苦，一路跋山涉水的身影奠定了古人顽强生存的基调和风采。荒寒天地表现了世界的底色，千年行旅则表现了人生的底色。

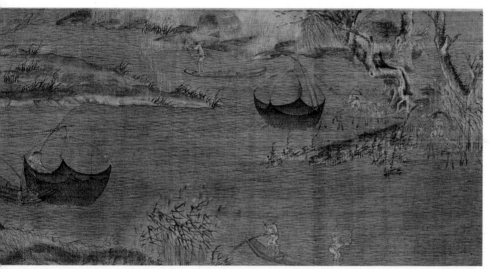

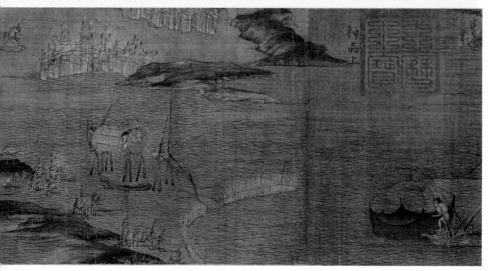

图书在版编目（CIP）数据

中国画超有趣：吾心安处 ／ 王三悟著. —— 南京：
江苏凤凰文艺出版社，2023.7
ISBN 978-7-5594-7726-2

Ⅰ．①中… Ⅱ．①王… Ⅲ．①中国画－绘画评论－中
国－古代 Ⅳ．①J212.052

中国国家版本馆CIP数据核字(2023)第088291号

中国画超有趣　吾心安处

王三悟　著

责任编辑	刘洲原	
策划编辑	刘立颖	
出版发行	江苏凤凰文艺出版社	
	南京市中央路165号，邮编：210009	
网　　址	http://www.jswenyi.com	
印　　刷	雅迪云印（天津）科技有限公司	
开　　本	710毫米×1000毫米　1／16	
印　　张	14.5	
字　　数	120千字	
版　　次	2023年7月第1版	
印　　次	2023年7月第1次印刷	
标准书号	ISBN 978-7-5594-7726-2	
定　　价	88.00元	

（江苏凤凰文艺版图书凡印刷、装订错误，可向出版社调换，联系电话025-83280257）